공간에 반하다

글쓴이 이승헌은

현재 동명대학교 실내건축학과 교수로 재직 중이며, 실내건축설계와 공간분석을 주로 가르치고 있다. 〈건축에서 지역성의 의미와 표출기법에 관한 연구〉라는 제목으로 박사학위를 취득(2004)하였고, 〈노베르크-슐츠의 장소성 이론에 대한 비판적 고찰〉, 〈르 꼬르뷔제 후기 건축의 '탈은폐적 이미지' 표출〉 등의 논문을 발표하였다. (주)일신설계종합건축사사무소에서 건축설계 실무를 하였으며, 2005년부터는 인테리어디자인 실무 프로젝트를 지속적으로 진행해 오고 있다. 2009년 한국실내건축가협회(KOSID)에서 추진한 '100인의 디자이너'에 선정되어 작품집을 발간한 바 있다. 그 외 주요 저술로는 《한국현대건축의 정체성 탐구》(2007, 공저), 《주택계획이론과 설계》(2010, 기문당, 공저), 《하우징 디자인 핸드북》(2011, 도서출판 예경) 등이 있다. 특히 《하우징 디자인 핸드북》은 대만에서도 번역서가 출간되었다. 최근에 진행하는 프로젝트로는 '노후주택 리노베이션' 작업인 '리노하우스프로젝트'의 디자인을 맡아 여러 채의 집을 고쳐주고 있다. 또한 학교 인테리어디자인 컨설팅에 역점을 두고 있으며, 기회 닿는 대로 건축평론을 기고하고 있다.
e-mail: yein1@hanmail.net

사진을 찍은 이인미는

대학에서는 건축을, 대학원에서는 영상학을 전공하고, 과거의 흔적이 어느 도시보다 빠르게 지워지고 있는 부산에서 일상적 기억을 회복하기 위해 또는 잠시도 머물지 못하고 변화하는 도시의 숨 가쁜 생명력을 따라잡기 위해 사진으로 도시를 만나는 작업을 하고 있다. 네 번의 개인전으로는 'Frame 재현의 위치(2012, 토요타사진전시장, 부산)', '다리를 건너다(2011, 대안공간 반디, 부산)', 'Another frame(심여화랑, 서울)', 'I see.... In a city(2008, Openspace Bae, 부산)'전을 가졌고, '2012 부산비엔날레(2012, 부산시립미술관, 부산)', '집을 말하다(2011, 클레이아크 건축도자미술관, 김해)', '부산, 익숙한 도시, 낯선 공간(2011신세계센텀시티갤러리, 부산)', 'decentered(2009, 아르코미술관, 서울)', '도시와 미술(2000, 부산시립미술관, 부산)' 등 다수의 기획전과 단체전에 참여하였다. 그리고 《나는 도시에 산다(2008, 비온후)》, 《창덕궁(2007, 눌와)》, 《한옥에 살어리랏다(2007, 돌베개)》, 《김봉렬의 한국건축이야기(2006, 돌베개)》 등의 출판 작업에 참여하였다.

일러스트 소개: 아끼는 애제자 김지혜 + 이지혜

공간에 반하다

2012년 10월 10일 1판 1쇄 인쇄
2012년 10월 15일 1판 1쇄 발행

지은이 이승헌
사 진 이인미
펴낸이 강찬석
펴낸곳 도서출판 미세움
주 소 150-838 서울시 영등포구 신길동 194-70
전 화 02-844-0855 팩 스 02-703-7508
등 록 제313-2007-000133호

ISBN 978-89-85493-62-8 03600

정가 17,000원

공간에 반하다

Busan Hip Place

이승헌 쓰고
이인미 찍다

차 례

이 책의 활용법 10
프롤로그 14
좋은 공간을 만났을 때의 생체반응 18

Hip Place 01 소담스런 박공지붕 아래에 벽난로가 예쁜 레스토랑
공간, 정서를 담다 엘올리브 28

장소를 존중하다 35
추억을 일깨우다 36
얘깃거리를 만들다 40
착한 생각에 공감하다 44

언저리 플레이스

엘올리브 가든 50
센텀시티 조망 51
슬로우 스트릿 52

Hip Place 02 울긋불긋 소쿠리 설치작가로 더 유명한 최정화의 작품

공간, 여백이 되다　조현화랑 54

주변 맥락에 스며들다 60
여백을 만들다 62
울림을 기대하다 68

언저리 플레이스

카페 반 74
갤러리 촌 76
문텐로드 78

Hip Place 03 기네스북에 오른 신세계백화점 센텀시티점의 명물

공간, 몸과 교감하다　스파랜드 80

흐르다가 또 머무르고 88
몸을 어루만지다 94
마음마저 젖다 96

언저리 플레이스

씨네드쉐프 102
트리니티 클럽 104
APEC나루공원 106

Hip Place 04 국가대표 건축가 승효상의 꿈이 서린

공간, 거룩을 꿈꾸다 구덕교회 108

기단과 분절된 두 매스 117
의도된 마당과 행로 120
원형질의 재료와 빛, 그리고 공간 124

언저리 플레이스

구덕운동장 132
꽃마을 134
극동방송국 136

Hip Place 05 무리하지 않은 세련된 디자인의 멋을 풍기는

공간, 자연을 품다 오륙도가원 138

대지 위에 살짝 얹어놓은 듯 144
자연을 읽어내다 148
담백함의 맛 151

언저리 플레이스

해군작전사령부 158
이기대와 오륙도 160
용호농장 162

Hip Place 06 책방을 넘어 청소년 인문학 소양 교육의 장을 펼쳐나가는
공간, 푸르름에 물들다 인디고서원 164

푸르름, 젊음과 생동의 빛깔 172
숨 쉬듯 자연스럽게 흐르다 176
'숨'을 쉬다 178

언저리 플레이스
인디고잉 188
에코토피아 190
소규모 문화공간들 192

Hip Place 07 물 좋기로 소문난 해운대의
공간, 촉수를 내밀다 클럽막툼 194

심해로의 유혹 200
환상을 불러일으키는 204
젊음의 열기를 불태우다 206

언저리 플레이스
해운대 밤바다 214
엘룬과 하이브 215
사일런트 파티 216

Hip Place 08 거친 듯 내밀하게 리모델링한 복합문화공간
공간, 장소로 거듭나다 도시]202 218

기존 구조를 존중하다 228
담을 허물다 234
뭐든지 담을 수 있는 236

언저리 플레이스
안녕 광안리 242
부산불꽃축제 244
문화골목 246

Hip Place 09 지축을 흔들며 솟구쳐 오른 국내 유일 영화전용 건물
공간, 경계에 서다 영화의전당 248

지반이 융기되어 오르다 257
해체적인 혹은 다이내믹한 260
새로운 물결이 넘실대다 264

언저리 플레이스
레드카펫 272
영화·영상복합도시 274
더놀자 276

Hip Place 10 해운대 속의 맨해튼

공간, 이미지를 남기다 마린시티 278

새로운 도시적 이미지 284
팬트하우스에 올라 288
노천카페에서 292

언저리 플레이스

클라우드32 298
SSG 푸드마켓 & 더프리미엄 아울렛 300
누리마루 APEC하우스와 동백공원 302

에필로그 혹은 에피소드 306
명품공간의 디자이너 소개 311
명품공간 위치도 318
알아두면 좋을 부산여행 가이드 웹주소 320

Space tour tips

엘올리브 048 인디고서원 186
조현화랑 072 클럽막툼 212
스파랜드 100 도시202 240
구덕교회 130 영화의전당 270
오륙도가원 156 마린시티 296

이 책의 활용법

이 책에 소개된 좋은 공간은 10곳이다.
공공기관인 영화의전당을 비롯하여, 종교공간, 전시공간,
요식공간(식당), 유희공간(클럽, 스파), 그리고 서점에 이르
기까지 다양한 공간이 선별되었다. 모두 부산 지역 내에
있는 건물들로 대체로 접근성이 양호하다. 특히 바다를
끼고 있는 해운대와 남구, 수영구에 속한 건물들이 대다
수라 부산 여행과 더불어 투어가 가능하다.

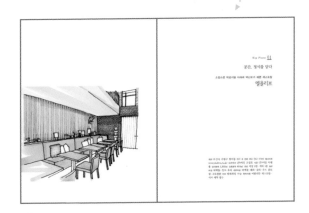

교회의 궁극적인 목적은 '디아스포라(diaspora)',
즉 '흩어짐'이다.
모임을 위한 공간이지만,
사실은 흩어지기 위해 잠시 모이는 것이다.
구심교회의 메커니즘, 두 힘으로 나누어진
전혀의 메커니즘이다.
그 사이 비워놓은 공간에서 사람들은 만교하며,
마음을 성기며, 예술을 향해 나아갈 관여를 한다.
비가능적이고, 초이상적인 이 마당으로 인해 오히려 생기가 돈다.

공간에 대한 체감도를 높이기 위해 전문적인 용어는 가능한 자제
하였으며, 쉬운 글과 느낌으로 집필되어 있다. 또한 관련 사진 및
삽화를 첨부하였으므로 글읽기가 더욱 수월할 것이다.

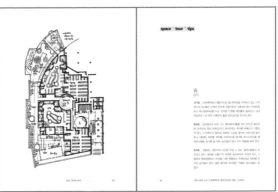

챕터의 말미에는 공간의 도면과 스페이스 투어 팁 코너를 넣어두어서 직접 찾아가 공간의 매력을 느껴보고자 하는 이들을 위해 공간의 전반적 구성과 구경하는 관점, 투어의 흐름을 가이드할 수 있도록 해 두었다.

마지막으로 언저리 플레이스는 그 공간과 연계된 주변의 흥미로운 장소나 뷰 포인트를 챕터별 세 가지씩 추가하여 둠으로써 투어의 재미가 배가될 수 있도록 하였다.

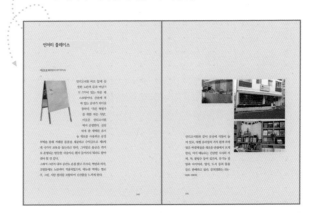

책의 맨 뒤쪽에 참고로 삽입해 둔 부록에는 각 공간을 손쉽게 찾아갈 수 있도록 **지도**에 표시해 놓았다. 또한 관심 있는 독자들을 위해 각 공간을 디자인한 **디자이너에 대한 간단한 정보**를 일목요연하게 정리했다. 이제 우리도 우수한 디자인에 대해서는 디자이너의 가치를 존중하는 수준 높은 마인드가 필요하다. 좋은 디자이너에 대해 인식하게 될 때, 더욱 양질의 디자인이 계속 개발될 것이고, 그로 인해 우리가 사는 환경과 도시는 더욱 아름답고 가치지향적으로 바뀌어 가게 될 것이다.

프롤로그

우리는 매일 공간에 산다. 공간에서 태어나 공간에 몸을 비비다가 공간에 묻힌다. 공간 가득히 눈부시게 들어오는 햇살을 맞으며 눈을 뜨고, 분주하게 오가는 사람들의 틈바구니 속에서 출근을 한다. 하루종일 주어진 자리에 앉아 업무를 보고, 잠시나마 휴식할 수 있는 아지트 공간 하나쯤 만들어둔다. 점심 식사시간이 다가오면 식당을 정하는데 혈안이 되고, 퇴근 시간이 되면 오늘의 스트레스를 해소할 수 있는 건수를 만든다. 1차에서 끝나지 않은 회식은 3차, 4차 공간을 헤매 다니다가 기어코 제 살던 거처를 찾아 뿔뿔이 헤어진다.

한시도, 한날도 공간을 떠나 있지 않다. 신선한 공기를 마시며, 좋은 음식을 먹고자 하는 웰빙(Well-being)의 시대에, 웰리빙(Well-living) 역시 매우 중요하다. 당장에는 육체에 직접 영향을 미치는 건강 요소에 관심을 기울여야 하겠지만, 궁극적으로는 우리를 하루종일 둘러싸고 있는 공간에 대한 가치를 잊어버려서는 안된다.

음식이 그러하듯, 공간이라고 해서 다 똑같은 공간이 아니다. 우리에게 좋은 영향을 미치는 공간이 있는가 하면, 좋지 못한 영향을 주는 공간도 있다. 왠지 모르게 마음이 답답해지고, 머리를 울렁울렁 하게 만드는 공간이 있다. 왠지 모르게 사람이 경직되고 오로지 기능적인 일에만 매진하게 되는 공간도 있다. 반면에 기분이 좋아지고 새로운 생각들이 마구 일어나게 만드는 공간도 있다. 유쾌한 마음으로 상대를 대하고 속 얘기를 자연스럽게 나누게 하는 공간도 있다.

분명 공간은 사람에게 영향을 미친다. 공간은 힘이 있다. 에너지가 있다. 그렇기 때문에 공간은 그냥 만들어져서는 아니아니 아니되오. 교감이 잘 일어나고, 잠재된 에너지가 생성되도록 하는 공간을 만들어야 거기서 생활하는 사람들은 자연스럽게 에너지가 넘쳐나게 된다. 그 에너지는 머물러 있지 않고 더욱 좋은 에너지를 재창출하게 되는 선순환 구조가 만들어진다.

66 잘 만들어진 공간은 한 사람의 심리를 활성화시켜
줄 뿐더러, 나아가 사회 전체에 양질의 에너지를
보급하는 샘(에너지의 원천)이 될 수 있다. 99

이 책은 우리 주변에 있는 좋은 공간을 찾아내어 그 우수한 특징을 읽어내고자 하였다. 좋은 공간이 가진 부드러운 속살을 함께 느끼고 공유할 수 있는 계기를 마련하고자 하였다. 그로 인해 좋은 공간에 대한 인식이 보편화 되고, 좋은 공간을 더욱 가치 있게 여기는 문화가 형성되기를 희망한다. 물론 필자의 개인적 관점들이기에 혹여 정확하지 못한 해석들이 있을 수도 있다. 그럼에도 불구하고 이 책은 좋은 공간에 대한 대중적인 공감과 교감이 넓어지는 것에 우선적인 집필 목적이 있음을 밝힌다.

그래서 책 제목은 《공간에 반하다》이며, 내용은 좋은 공간이 주는 매력에 매료되었던 경험들을 나누는 것이다. 그 공간이 뿜어내는 멋스러움이 어디에서 연유한 것인지 찬찬히 찾아보고 하나하나 다시 정리하여 본 것이다. 우리 주변의 숱한 무덤덤한 공간들과 차이가 무엇인지 밝히는 것이다. 기능화, 형식화되어버린 기존의 것에 반(反)하는 공간들이 잘 찾아보면 우리 주변 곳곳에 숨어 있음을 알리는 것이다. 눈치를 챘겠지만, 책 제목의 '반하다'는 '매료되다'와 '반대하다'라는 의미를 동시에 가지는 중의적인 차원에서 붙인 것이다.

이 책을 계기로 좋은 공간, 명품 공간(hip place)을 찾아나서는 '공간 투어'가 확산되기를 희망한다. '문화유산 기행'이나 '맛집 탐방' 못지않게, 일상에 건강한 에너지를 불러일으켜 주는 '좋은 공간'의 경험으로 웰리빙 문화가 더욱 왕성해졌으면 좋겠다. 특히 부산에 갈 기회가 있을 때, 이 책한 권 가방에 찔러넣고 가시길 권한다.

좋은 공간을 만났을 때의 생·체·반·응

동공이 확대된다.

좋은 공간을 대면하는 순간 일차적으로 동공이 확대된다. 화들짝
놀라는 동시에 공간 전체의 품새를 가장 빠른 속도로 한 눈에 스캔
하려는 듯 동공은 무한대로 커진다. 간간히 동공의 충만감에 현기
증을 일으키는 공간도 만난다. 지나칠 경우 안습하기도.

촉수가 돋는다.

그리고 온 몸에 촉수가 돋는 것을 느낀다. 매력적인 이성 앞에서의
설레임과 같이 마음에 공기가 부풀어 오르고 얼굴에 열기가 모이
기 시작한다. '그래 바로 이게 공간이지, 공간은 이래야 하지' 하며
속으로 뜻밖의 보화를 발견한 양 들뜨는 기운을 주체할 수 없다.

욕이 나온다.

그러면서 은근 그러하지 못한 숱한 주변의 공간들에 대해서 타박을 주고픈 마음이 슬금슬금 올라온다. '뭐 하는 거야 도대체. 이런 공간을 못 만드는 이유가 뭐야.' 나 자신에 대한 자책이기도 하다. 늘 공사 금액의 한계나 건축주의 의식 미달을 핑계 삼을 것인가.

스텝이 꼬인다.

멍하니 섰다가, '이렇게 한자리에서만 볼 이유가 없지'라고 중얼
거리며 갈 방향을 못 잡아 순간 우왕좌왕한다. 갑자기 바빠진 마
음에 스텝이 잠시 꼬인다. 그 때부터는 내 앞을 막아설 자 아무
도 없다. 이 때 만큼 담대함이 발동할 때도 없을 것이다. 여기저
기 기웃기웃.

파파라치가 된다.

멋진 공간 포즈가 포착되는 지점이면 어김없이 카메라 셔터를 눌러
댄다. 조금씩 앵글을 바꿔가며 최상의 얼짱각을 찾아내고자 한다.
간혹 촬영을 못하게 하는 무서운 분들을 만나게 되면 도촬 모드로
전환한다. 후레쉬를 제거하고 걸어가면서도 찍는다. 마구.

더듬는다.

적당히 둘러보고 식탁이 채워질 만큼 사진을 찍고 난
뒤에는 더 가까이 다가간다. 그리고는 더듬기 시작
한다. 벽의 질감도 만져보고, 난간이나 손잡이의
감촉도 느껴본다. 가구를 건드려보고 조명 불빛
아래에도 서 본다. 공간이 주는 맛을 일차 눈으로
폭풍 흡입하고서는, 이제 마음에 까지 그 느낌을
전달하고자 하는 행동이다. 공간의 속살이라도 만져볼
요량으로 심하게 느낀다.

표정을 살핀다.

마지막 작업은 그 공간 안에 머무르는 사람들의 표정이나 행태를
살펴보는 것이다. 공간의 에너지 속에 있는 사람들의 반응을 통해
나의 느낌을 확인하고자 하는 나만의 습관이다. 그리고 여차하면
'당신의 느낌은 어떠냐'고 대놓고 묻는다. 오지랖이 넓어진다.

空間
［빌 꽁］
［사이 깐］
…

아무것도 없는 게 아니라,
무언가로 가득 매워져 있는 것이다.

공간, 정서를 담다

소담스런 박공지붕 아래에 벽난로가 예쁜 레스토랑

엘올리브

위치 부산시 수영구 망미동 207-8 전화 051-752-7300 웹사이트 www.elolive.co.kr 디자이너 (주)이인 고성호 시공 (주)이인 이재용 대지면적 1,282㎡ 건축면적 484㎡ 규모 지상 2층·지하 1층 외부마감 파벽돌·징크·유리 내부마감 파벽돌·폐목·삼목·우드 플로링·구로철판 주차 발레파킹 가능 특이사항 이탈리안 레스토랑·식사 예약 필수

el olive

엘올리브는 느리게 흐르는 수영강변에 세워진 작은 레스토랑이다. 주변은 오래된 주택가이며, 드문드문 공장들이 뒤섞여 있는 조용한 지역이다. 강 건너 한눈에 조망할 수 있는 센텀시티의 나날이 변모하는 모습과는 가히 대비적이다. 건물은 요란하지 않게 디자인되었다. 외형에는 과잉된 부분이 보이지 않는다. 그러면서도 왠지 모를 따뜻함이 느껴진다. 내부 공간으로 들어서서도 그 느낌은 마찬가지다. 오히려 내부 공간에서는 따뜻함을 넘어 친밀한 정서를 받게 된다. 외형보다 내부 공간에서 디자인의 맛을 더욱 진하게 느낄 수 있어서 참 다행이라는 생각이 들었다. 이런 친밀한 정서는 진실성이 담보된 영화나 다큐멘터리, 혹은 소설을 통해 냉랭하던 마음이 훈훈해지는 것과 같은 느낌이다. 디자인이 잘 된 공간에서도 이같은 정서가 전달되는 것이다. 그 공간에 은근히 내재된 분위기를 정서적으로 느끼는 것이다. 엘올리브에서 그것을 느낀다.

소담스런 박공지붕 아래에 벽난로가 예쁜 레스토랑, 엘 올리브

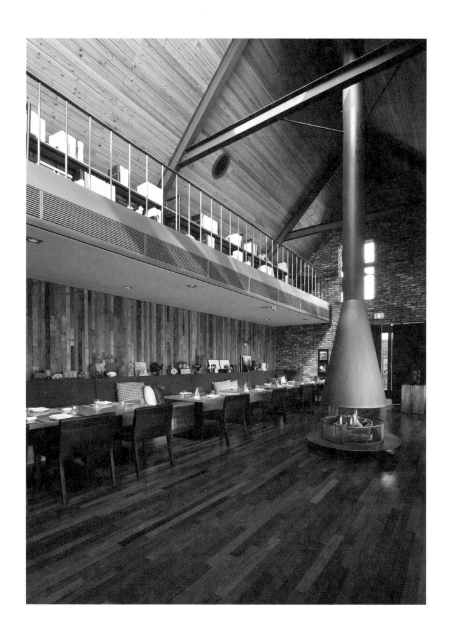

소담스런 박공지붕 아래에 벽난로가 예쁜 레스토랑, 엘 올리브

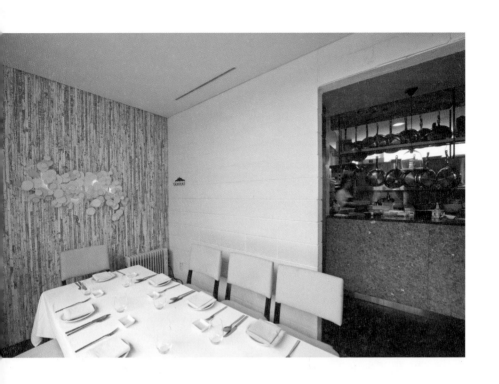

장소를 존중하다

현대 도시의 구조와 개발 흐름 속에서는 장소를 존중한 디자인을 하기란 쉽지가 않다. 장소성을 고려하지 않은 기존의 건물들로 인해 장소가 가진 특색을 잃어버렸기 때문이다. 그렇다고 해서 장소성이 말살된 것은 아니다. 엘올리브는 수영강과 센텀시티라고 하는 낭만적 경관을 전면에 두고 있다. 디자이너(고성호)는 장소가 가진 특수성을 직감적으로 꿰뚫어 본 듯하다. 바로 옆 디자인 사옥(크리에이티브센터)과 함께 건물의 좌향은 도로면에서 약 15도 가량 비틀어져 있다. 또한 대지의 기단을 1m 가량 들어 올려 새로운 지형을 만들고, 수평으로 긴 단층의 건물을 세웠다. 전면의 경관을 보다 넓은 각도(화각)로 조망할 수 있게 하면서도, 땅의 조건을 입체적으로 활용한 것이다. 진회색 징크패널의 박공지붕과 붉은 벽돌벽으로 마감된 건물은 땅과 밀착되어 있음을 더욱 강조하고 있으며, 주변의 건물에 스며든다. 본래부터 거기에 있었던 듯, 친숙하면서도 세련된 멋을 뽐내고 있다. 장소를 존중함으로 인해 잠재되어 있던 땅의 정서가 되살아난다.

소담스런 박공지붕 아래에 벽난로가 예쁜 레스토랑, 엘 올리브

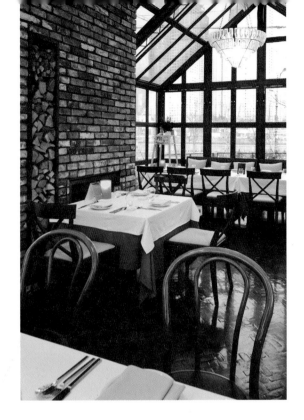

추억을 일깨우다

건물의 형상과 내부 공간은 얼핏 보아, 유럽의 와인창고를
연상시킨다. 실제로 디자이너는 여행에서 느꼈던 낭만적 정
서를 일상의 생활 속에서 가끔씩 누릴 수 있는 공간을 만
들고 싶었다고 디자인 동기를 밝힌다. 하지만 외래의 이국
적 이미지만을 남기고 있지는 않다. 그것은 채나눔된 우리
전통주택의 공간 같기도 하고, 지붕 높은 다락방 같기도
하다. 친숙하게 느껴지는 이 공간에서 사람들은 저마다의
행복한 추억을 떠올린다.

소담스런 박공지붕 아래에 벽난로가 예쁜 레스토랑, 엘 올리브

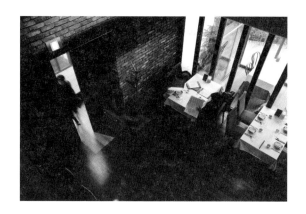

그러면, 추억을 일깨우는 디자인 요소들을 찾아보자. 우선 높다란 박공의 내부 천장은 평지붕의 일상성을 깨뜨리고 심리를 고조시킨다. 그리고 파벽돌과 라사이클링 우드, 바닥과 천장의 목재마감은 마음을 편안하게 만들어 준다. 입구 방풍실의 샛노란 벽면과 적갈색 문의 포인트 컬러는 추억의 공간으로 드나드는 것을 환기시키는 역할을 한다. 더불어 실내의 화덕이나 유럽 노천카페 같은 옥외 테라스는 추억에 대한 직설화법을 유도하고 있는 듯하다.

소담스런 박공지붕 아래에 벽난로가 예쁜 레스토랑, 엘 올리브

얘깃거리를 만들다

공간은 무념무상하게 덩그러니 남겨져 있지 않다. 곳곳에
얘깃거리가 있어 그것만으로도 이 공간에 머무는 고객들
을 즐겁게 한다. 주방의 일부를 의도적으로 개방시켜 쉐프
들이 요리하는 소리가 들리도록 했다. 가까이 가서 요리하
는 모습을 지켜보는 것도 즐거운 일이다.

가끔 2층의 와인셀러에 와인을 꺼내기 위해 사다리를 오르
내리는 직원의 모습 또한 즐거운 볼거리다. 화덕과 매달린
배기구는 시각적으로 흥미로울 뿐더러, 참나무 장작 타는
소리를 듣는 것은 이 공간에서 접하는 또다른 즐거움이다.
나무벽에 등을 기댄 긴 소파 자리 뒤에는 각종 재미있는 소
품들을 올려놓아 아기자기한 정서를 자극한다.

소담스런 박공지붕 아래에 벽난로가 예쁜 레스토랑, 엘 올리브

가장 흥미로운 얘깃거리는 별채로 된 글라스하우스에서
접할 수 있다. 기능적으로는 단체 고객이나 특별한 행사
를 위한 공간이다. 벽과 천장이 온통 유리로 되어 있어 하
늘과 강, 전면의 고층 건물들이 하나의 그림이 되어 시야
에 들어온다. 비오는 날이면 떨어지는 빗방울 소리가 낭만
적 정서를 극도로 자극한다. 이런 숱한 얘깃거리들로 인해
사람들의 마음은 열리고 친밀한 대화가 이어질 것이며, 먹
는 즐거움은 배가될 것이다. 이것이야말로 레스토랑다운
모습이 아니겠는가.

소담스런 박공지붕 아래에 벽난로가 예쁜 레스토랑, 엘 올리브

착한 생각에 공감하다

엘올리브는 착한 생각을 바탕으로 하고 있다. 우선, 콘크리트의 사용량을 최소화하고, 재생 가능한 건축 재료들로 마감하고자 하였다. 현대 디자인의 주요한 화두 중 하나인 '지속 가능한 디자인'인 셈이다. 대지의 전면으로 긴 진입 경사로를 두어 장애인을 배려한 것 역시 착한 생각이다. 불편한 사람을 위주로 한 디자인을 할 때, 모든 사람은 편리해질 수 있다는 '유니버설 디자인'의 가치를 실행한 것이다. 실제로 많은 장애인 고객들이 찾아오고 있다고 한다. 인근 지역에서 얻을 수 있는 식재료를 사용하여 새로운 메뉴(예를 들면, 개불 파스타, 매생이 리조토, 기장미역을 사용한 피자, 강서구 특산인 갈미조개가 들어간 봉골레 등)를 개발하고자 하는 노력 역시 착한 생각에서 출발한 것이다. 이는 식자재 운반에 따른 탄소 배출량의 저감 효과도 동시에 고려한 '친환경 디자인'의 일환이라 할 수 있겠다. 이런 착한 생각에 현대의 똑똑한 소비자들은 공감한다. 착한 생각은 크게 말하지 않더라도 사람들은 금방 알아차린다. 방송에서 겸양의 미덕을 가진 MC가 많은 이들에게 오래도록 사랑을 얻는 것과 같은 이치다.

사람들은 예약을 하고, 단골이 되어 이 집을 찾는다. 맛도 일품이지만, 사실은 공간에 취한다. 음식을 먹고 얘기를 나눔과 동시에, 공간에 가득히 담겨 있는 정서를 만끽하고 있는 것이다.

소담스런 박공지붕 아래에 벽난로가 예쁜 레스토랑, 엘 올리브

외식 장소는 즐거움을 제공해야 한다.
일차적으로 맛이 주는 즐거움이 만끽되어야 하겠지만,
더불어 공간이 주는 즐거움도 즐길 수 있도록 해주어야 한다.
가족, 친구들과의 외식 자리에서 서로의 마음이 동하여,
삶의 얘기와 지난 추억을 나눌 수 있다면
더더욱 즐거울 것이다.
곳곳에 자갈자갈한 정서가 담긴 엘올리브에서의 식사는
그래서 항상 즐겁다.

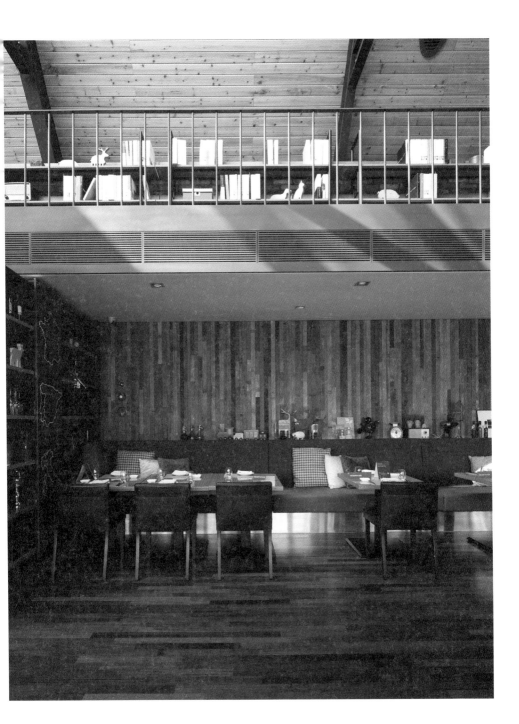

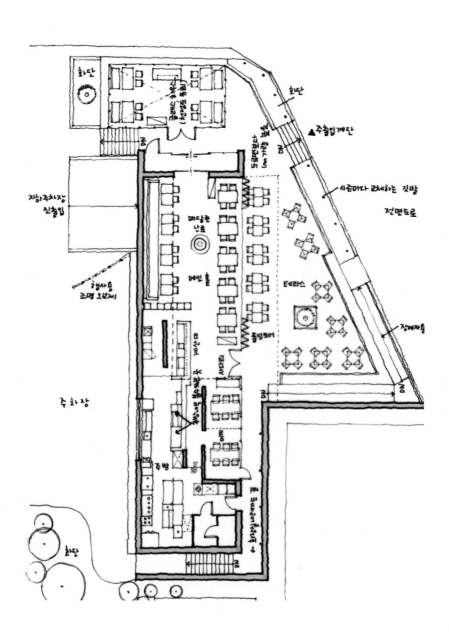

화단

화단

주출입계단 ▲

지하주차장
진출입

매당관
난로

행사용
조명 오브제

메인 홀

사즌마다 게세하는 깃발

전면도로

테라스

장애자용

주차장

주방

화단

공간, 정서를 담다　　　　48

space ^ tour ^ tips

메인 홀 _ 메인 홀의 중심을 잡는 것은 높다란 박공천장에 매달린 난로다. 난로를 중심으로 한쪽은 소파 테이블이며, 폴딩 도어가 있는 반대쪽은 강과 센텀시티를 조망할 수 있는 4인용 테이블이 배치되어 있다. 끽연가들이나 날씨가 좋은 날에는 테라스에 있는 테이블도 좋다.

중층 공간 _ 박공지붕 아래 일부는 중층으로 되어 있고, 와인셀러를 2층에 두고 있다. 간간히 직원들이 와인을 가지러 올라가긴 하지만, 일반인들이 올라갈 수는 없다. 혹 간곡히 요청하여 직선 사다리를 오르면 좁은 복도에서 아래로 내려다보는 것도 흥미로운 공간 체험이 된다.

오픈 주방과 룸 _ 오픈 주방 앞에서 쉐프들의 빠른 손놀림과 요리하는 소리의 즐거움을 잠시 느껴보는 것도 좋다. 너무 오래 쳐다보면 서로 민망해지니 유의할 것. 오픈 주방 바로 앞에 두 개의 룸이 배치되어 있다. 작은 공간이지만 세련된 디자인과 독특한 조명을 볼 수 있다.

소담스런 박공지붕 아래에 벽난로가 예쁜 레스토랑, 엘 올리브

언저리 플레이스

엘올리브 가든(el olive garden)
–

엘올리브 가든은 엘올리브를 운영하는 PDM파트너스의 사옥인 〈크리에이티브센터〉 1층에 새로이 자리잡은 레스토랑이다. 엘올리브와 골목을 끼고 바로 붙어 있는 건물이다. 원래는 PDM파트너스의 로비와 대회의실이었던 것을 최근에 리모델링하여 오픈하였다. 이 건물 자체가 디자인이 워낙 좋아서 각종 언론에도 조명된 바 있었는데, 디자인 사옥으로 폐쇄적으로 운영되다가 레스토랑으로 용도 변경하면서 일부 공간이 일반에 개방되었다. 레스토랑에서 바라다 보이는 1층의 중정 부분은 마치 전통주택의 마당을 보는 듯 고즈넉하며 사색적이다. 푸른 잔디가 눈부신 정원에 서면 높은 담으로 인해 시선은 자연히 뻥 뚫린 하늘을 향한다. 그리고 반개방형으로 된 깔끔한 주방 안 쉐프들의 손놀림들을 볼 수 있다. 엘올리브와는 또 다른 시각적 즐거움을 느낄 수 있다.

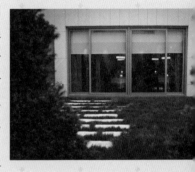

엘올리브가 조금은 캐주얼한 분위기라고 한다면 엘올리브 가든은 보다 품격을 갖춘 파인 다이닝(fine dining)을 지향한다. 실제로 매월 정기 연주회와 다이닝이 접목된 파티를 열고 있으며, 공간구성이나 테이블 세팅에 있어서도 보다 프라이빗하고 고급스러운 분위기를 연출한다. 2층에 있는

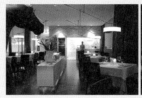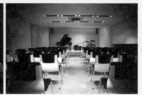

'소공연장(YIIN Arts Hall)'은 아담한 공간 크기에 무대와 객석이 바로 붙어 있고, 목재로 패턴을 만든 흡음재로 인해 살아있는 소리 전달에 꽤나 신경을 쓴 것으로 보인다. 실제로 고성호 대표는 이탈리아에서 공수하여 온 무대 위 30년 된 피아노에 대한 자부심이 대단하다. 영업은 오후 6시부터 자정까지만 하고, 문의는 051-750-2200로 하면 된다.

센텀시티(centum city) 조망
–

엘올리브에서 바라보는 수영강과 센텀시티의 조망은 한없이 여유로우면서도 특별하다. 그런데 여기보다 더 우수한 조망 장소가 있다. 엘올리브 가든이 있는 〈크리에이티브 센터〉 3층 회의실 대형 유리창은 센텀시티를 조망하기에 가장 명당인 곳이다. 고층 빌딩들(Sky Scraper)의 인공적 광경이 펼쳐지며, 영화의전당과 신세계백화점(센텀시티점)도 한눈에 포착된다. 조금 멀리로는 마린시티의 초고층 아파트들의 상부층들이 수직으로 우뚝 선 모습까지 볼 수 있다. 혹 이곳에서 야경을 볼 수 있는 기회를 잡는다면, 와인이라도 한 잔 하면서 문명화된 도시가 보여줄 수 있는 가장 아름다운 장면 중 하나를 만끽할 수 있을 것이다.

언저리 플레이스

슬로우 스트릭트(slow strict)
—

엘올리브 가든의 개별룸 한 방에는 독특한 예술작품 하나가 벽에 걸려 있다. 감색으로 칠해진 벽면에 전체 흰색으로 마감된 조각물이 조명을 받아 멋스럽게 보인다. 그런데 자세히 들여다보면 이것이 일반적인 조각작품이 아니라, 넓은 도시구역에 대한 마스터플랜 모형물임을 발견하고 깜짝 놀라게 된다. 모형을 벽에 걸어 놓으니 그럴싸한 예술품으로 승화하여 보인다.

그런데 이 모형물에 대한 스토리를 듣고는 더욱 놀라게 되었다. 크리에이티브센터와 엘올리브 건물을 개발한 고성호 대표는 주변 지역 일대가 문화적 얼과 흐름이 형성되는 구역으로 만들어가고자 하는 꿈을 가지고 있다고 한다. 그래서 오래 전 부터 주변 여러 필지의 땅을 힘이 닿는 대로 매입하였으며, 자신의 뜻에 공감하는 지인들에게 이주와 투자의 형태로 동참을 독려하였다고 한다. 소위 알박기(?) 작업을 통해 대단위 재개발을 미연에 방지하고자 하는 의도였다. 센텀시티를 마주하고 있는 강변 구역에 대한 투자관심이 지대해지고 있는 현 시점에서 보면, 그의 꿈과 노력은 환경의 사유화를 막을 좋은 대안이었

지 않나 조심스레 평가해본다.

그는 이곳을 '슬로우 스트릭트', 즉 '느리게 변해가는 구역' 이라 명명하고 있다. 시간의 결이 더해갈수록 낡아지는 것이 아니라, 오히려 역사와 문화가 살아 숨 쉬는 곳이 되기를 희망하는 것이다. 서울 인사동의 쌈지길이나 일본 후쿠오카의 일팔라조 호텔거리와 같이 다양한 콘텐츠의 문화 지대를 지향하고 있다. 패스트 시티가 놓치기 쉬운 삶의 여유와 정신적 풍요, 커뮤니티가 되살아나는 동네가 우리 주변에 자꾸 만들어졌으면 좋겠다. 그의 소망이 개인적 바람으로 끝나지 않고 많은 사람들이 공유하며, 지속 가능한 문화적 자산으로 개발되어져 가기를 기대해본다. 모형과 똑같이 현실화되는 것은 어렵겠지만, 나아갈 향방에 대한 푯대 역할은 가진다. 기회가 된다면 모형 작품 한 번 구경해 봄직 하다.

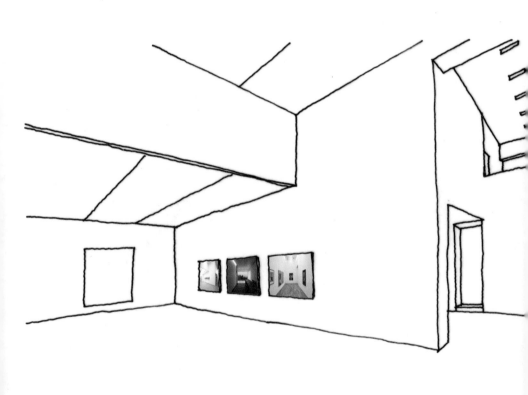

공간, 여백이 되다

울긋불긋 소쿠리 설치작가로 더 유명한 최정화의 작품

조현화랑

위치 부산시 해운대구 중2동 1501-15 전화 051-747-8853 웹사이트 www.johyungallery.com 디자이너 최정화 대지면적 1,020.5㎡ 건축면적 505.19㎡ 연면적 855.657㎡ 전시공간면적 2층 140.578㎡ · 3층 42.064㎡ 규모 지상 4층 주차 발레파킹 가능 관람시간 화~일 11:00-19:00. 월요일 예약 방문 특이사항 카페 반과 바로 연결되는 통로 있음

조현화랑이 최정화의 작품이라는 사실은 다소 의외였다. 내가 그를 처음 접했던 것은 박찬욱 감독의 영화 〈복수는 나의 것〉에서다. 이 영화에서 그는 아트디렉터를 담당했다. 공사 중인 건물 계단을 줌인하여 긴박감을 연출한 장면이나 욕망과 애환이 교차하는 여주인공 방의 장면은 압권이었다. 사실적이면서도 극적인 효과가 느껴지는 공간의 설정은 시나리오의 완성 못지않게 관객의 눈을 사로잡았다. 공간을 연출한 사람이 누군지 궁금했다. 바로 최정화였다. 그는 이후로도 장선우 감독의 〈나쁜 영화〉를 비롯한 몇몇 영화에서 공간 연출의 특출함을 보여주었다.

사실 최정화는 설치미술가로 꽤나 유명세를 타고 있는 인물이다. 각종 비엔날레와 해외 전시로부터 러브콜을 받고 있는데, 통념을 깨뜨리고 일상을 새롭게 투영하고자 하는 그만의 고집스러운 표현이 다양성의 현대 사회를 바라보는 또 하나의 해석법으로 주목받고 있는 이유에서다. 컬러풀한 대형 인조꽃이나 알록달록한 소쿠리를 이어 붙인 오브

울긋불긋 소쿠리 설치작가로 더 유명한 최정화의 작품, 조현화랑

제, 그리고 무표정한 프라모델은 그가 즐겨 사용하는 소재
들이다. 일종의 한국적 팝아트이며, '키치(kitsch)'적 표현을
하고 있다. 파격적인 그의 작업에 대해 어떤 이는 '창발적'
이라 추켜세우지만, 또 다른 이는 '한물간 트렌드'라 격하
하기도 한다.

인테리어디자인 작품에서도 그의 색깔은 여실히 드러난다.
누구보다도 개성이 강하다. 강렬한 채색과 오브제의 사용,
거친 질감의 마감은 그가 만든 공간임을 금방 눈치 챌 수
있게 한다. 그런 점에서 조현화랑이 그의 작품이라고는 생
각도 못했다.

그도 그럴 것이 조현화랑 어디에도 그의 트레이드마크인 키치
적 장치나 컬러풀한 채색을 찾아볼 수 없다. 도리어 주변 맥락
에 묻혀 있어 거의 눈에 띄지 않는다고 해야 할 정도다. 동일인
의 작품이 과연 맞는가 싶었다. 왜 이렇게 다를 수 있는지 궁
금했다.

울긋불긋 소쿠리 설치작가로 더 유명한 최정화의 작품, 조현화랑

주변 맥락에 스며들다

조현화랑은 해운대 달맞이언덕길 오르막의 휘돌아가는 정점에 위치하고 있다. 주변으로는 고급 빌라와 각기 개성을 가진 카페 건물들이 즐비하며, 전면에는 바다와 송림이 펼쳐져 있는 매력적인 장소다. 건물은 부지 형상을 따라 정방형의 사각 박스로 세워졌다. 파사드는 모르타르 뿜칠에 의한 거칠거칠한 회색 외피로 되어 있고, 3층 일부의 창과 4층 발코니가 있는 전면창이 뚫려 있다. 그나마 보이는 측벽은 높은 조경수들로 인해 건물의 절반 이상이 가려져 있다. 그게 다다. 심플하면서도 내추럴하다. 그리고 바로 옆 자연석과 나무로 마감된 카페의 외관과도 다른 듯 서로 잘 어우러진다. 뭇 건물들처럼 뽐내며 우쭐대는 형상이 아니라, 원래부터 그 땅에 있었던 양 한 발짝 뒤로 물러서서 하나의 배경(ground)이 되고자 하였다.

울긋불긋 소쿠리 설치작가로 더 유명한 최정화의 작품, 조현화랑

여백을 만들다

화랑에 들어서자, 전시된 작품이 당장 시선을 사로잡는다. 하얗게 칠해진 넓은 벽에 드문드문 작품이 걸려 있다. 물러서서 보다가 가까이 다가가 보기도 한다. 걸음을 옮겨 옆에 걸린 작품을 또 감상한다. 움직이는 사이에 작품의 의도나 작가의 정신을 생각한다. 그러다 내 일상이나 내 일과도 연관지어 반추해 본다. 짧은 시간에 말없는 대화가 오간다. 작품에 빠져든다. 다시 한걸음 물러서니 작품과 함께 하얀 벽이 보인다. 작품이 들려주는 메시지는 캔버스에 머물러 있지 않고, 벽으로 번져 나온다. 그러고는 고요하고 담담하게 비워져 있던 공간 전체에 작품의 아우라(aura)로 꽉 채우기 시작한다. 작품에서 어느새 빛이 난다. 여백의 벽이 더욱 그렇게 만든다.

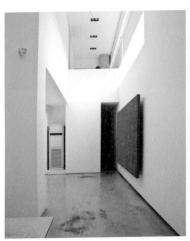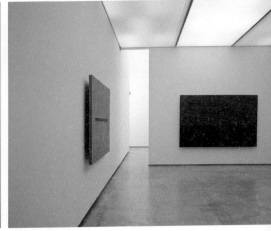

화랑은 2층, 3층, 4층에 각각 크기가 다른 전시실을 두고 있다. 크기만 다른 것이 아니라 공간의 밀도도 조금씩 다르다. 장방형으로 긴 공간이 있는가 하면, 정방형으로 반듯한 공간도 있다. 천장의 높이에 있어서도 변화를 주었다. 이어진 공간임에도 불구하고 천장 높이의 차이로 인해 작품을 대하는 심리적 반응이 달라진다. 밀도의 차이로 인해 공기의 흐름이 발생하듯, 공간에서의 밀도 변화는 절제되면서 지루하지 않아 기분 좋은 긴장감을 느끼게 한다. 또한 공간의 밀도 차이는 다양한 관점을 허용한다. 안에서 보는 것과 밖에서 보는 것이 다르며, 앉아서 보는 것과 위에서 내려다보는 것이 다르듯 각기 다른 각도에서 작품을 보게 한다. 관점의 다양화는 관람자 스스로 끊임없는 물음을 던지게 만들고, 그로 인해 의미의 지평은 다양하게 열린다. 화랑의 위아래층을 오르내리며 사색은 더욱 깊어진다.

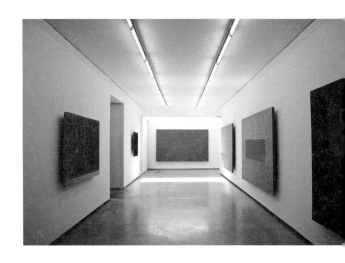

울긋불긋 소쿠리 설치작가로 더 유명한 최정화의 작품, 조현화랑

울긋불긋 소쿠리 설치작가로 더 유명한 최정화의 작품, 조현화랑

벽면에 뚫려 있는 미니멀한 창은 이 공간의 어느 무엇보다 극적 효과를 자아낸다. 2층에 설치된 창은 사람의 시선보다 훨씬 높은 곳에 있어 자연스레 올려다 봄으로 외부 하늘과 만나게 된다. 막힌 공간에서 보게 되는 하늘은 예술적 감흥을 격상시키는 효과가 있다. 3층에서는 2층에서 본 그 창을 수평의 각도로 내다볼 수 있게 되어 있다. 그런데 이 조망은 큐레이터의 집무공간 탓에 한 번 걸러져 보이기에 더욱 호기심을 자극하고 있다. 4층으로 올라가는 원목 마감의 계단실에 떨어지는 한줄기 빛이 마지막 클라이맥스로 가는 긴장감을 유발하더니, 바다를 향해 전체 유리창으로 마감된 4층의 공간은 결국 카타르시스에 이르게 한다. 창 프레임을 통해 잘려 보이는 자연은 하나의 그림같다. 또 하나의 작품이다. 풍경은 그림이 되고, 서 있는 공간은 오히려 배경으로 역전되어 버린다.

이처럼 전시공간에서 우리는 늘상 보던 것을 가끔 새롭게 보게 되며, 가려져 있던 내면의 본 모습을 만나기도 한다. 작품 밖에 있던 자아가 작품 속으로 들어가며, 화폭에서 번져 나와 공간에 진동하는 작품의 메시지에 전율하기도 한다. 그런 점에서 전시공간은 그저 무심히 비워 둔 '공백 (空白)'이 아니라, 뭔가 기운이 감도는 '여백(餘白)'이 되어야 한다. 공간 전체에 전시품이 주는 여운으로 가득 찰 수 있도록 만들어야 한다.

울긋불긋 소쿠리 설치작가로 더 유명한 최정화의 작품, 조현화랑

울림을 기대하다

전시공간은 어떤 전시품을 전시하더라도 전시품 자체가 부각될 수 있도록 해야 한다. 다시 말해, 전시공간의 본성은 전시품을 위한 여백이 되는 것이다. 더 나아가 여백의 공간은 작품과 관객과 공간 사이에 미묘한 울림이 발생하도록 해야 한다. 최정화는 조현화랑에 울림이 일어나는 여백의 공간을 만들기 위해 고심한 듯하다. 음표와 음표 사이의 간극과 떨림으로 아름다운 멜로디가 완성되고, 텍스트와 텍스트 사이의 벌어짐과 뉘앙스에 의해 아름다운 문장이 완성되는 것처럼, 화랑의 '벽'과 '공간의 밀도'와 '창'은 여백을 만들기 위한 장치로 조작되어 있다. 적절한 거리와 수직 볼륨으로 내밀한 상태를 유지하는 동시에, 동선과 시선의 흐름에 변화를 주어 응시와 사색의 에너지가 활성화될 수 있도록 한 것이다. 거기에 창을 통한 극적인 장치는 잠재되어 있던 의식과 정서를 한 순간에 열어주는 매개가 되고 있다.

처음에 가졌던 의문이 어느 정도 풀어졌다. 최정화의 설치미술이나 인테리어 작품에서 보이는 요란스러운 표현이나 조현화랑에서 보이는 진부하리만큼 절제된 디자인은 어쩌면 동일 선상에 놓여 있는지 모른다. 일상성을 깨뜨려 대상의 본성을 일깨우고자 하는 것이나 최소한의 장치를 조작함으로써 공간의 본성을 담아내려 하는 것은 그 근본정신이 맞닿아 있다. 그것은 대상의 날것(본성)을 드러내고자 함이다. 화려하고 개성 찬란한 표현방식이 아니라, 기름기를 속 빼서 담백한 맛을 내는 공간을 만들었다. 그리고는 그 여백의 공간에서 다양한 울림과 상호 소통이 일어나기를

기대하고 있다. 대충 만든 것 같으나 사실은 공간이 생생하
게 살아있기를 상상하고 있다. 마치 막사발의 '치밀한 엉성
함'과 같이. 그러고 보니, 건물의 외관 역시 정교하지는 않
으나 그렇다고 전체적인 완성도가 떨어져 보이지도 않는다.
아니, 다시 보니 거칠지만 마무리가 잘되어 있다.

바쁜 일상 가운데서도 가끔 여백이 있는 공간을 찾아가
자. 여백은 숨 고를 여유를 주며, 가려져 있던 의미와 본
질을 다시 만나게 한다. 여백의 공간에서 가슴이 열리고,
열린 가슴으로 은밀하게 들려오는 내면의 소리를 들을 수
있을 것이다.
글을 마치며 못내 아쉬운 점은 4층 공간이 애초의 전시실
에서 현재는 집무실로 용도가 변경되어 카타르시스를 공
유할 수 없다는 것이다.

“

전시 공간은 작품의 배경이 되어야 한다.
스스로 도드라져 보이는 것이 아니라 뒤로 물러서서
있는 듯, 없는 듯, 존재를 숨겨야 한다.
하지만 괴리되어서는 안 되며,
오히려 공명하는 장치가 되어야 한다.
작품이 전하는 에너지와 보는 이의 정서가 겹쳐지는 순간,
공간은 묵직한 기운으로 사색의 흥을 돋우어야 한다.

”

울긋불긋 소쿠리 설치작가로 더 유명한 최정화의 작품, 조현화랑

천정고 : 2.570

3.610

전시공간 겸
접견실

후정

큐레이터
사무실 연결

카페바라고
연결되는 통로

< 3층 전시공간 >

천정고 : 6.000

가변형
전시벽체

5.050

천정고 : 3.120

3.850

고측창으로부터
자연채광 들어오는 곳

외부계단에서
연결되는 출입구

< 2층 전시공간 >

space ^ tour ^ tips

출입구 _ 화랑으로 출입하는 방식이 여러 가지다. 1층 주차장에 차를 대고 엘리베이터나 내부 계단으로 들어가거나, 카페반과 공유하는 외부 돌계단으로 오르다가 갈림길에서 2층 주출입 유리문으로 들어올 수 있다. 카페반 내부에서도 화랑으로 들어오는 통로가 있다.

전시공간 _ 2층과 3층에 걸쳐서 크고 작은 갤러리 공간이 이어진다. 천장의 높이가 공간마다 조금씩 다르다. 그리고 자연채광이 들어오는 창쪽이 해운대 바닷가 쪽이기에 조망의 맛이 좋고, 그 반대는 달맞이언덕의 경사지형이며 작은 뒷마당이 소담스럽다.

사무실 _ 3층에는 반쯤 오픈되어 있는 큐레이터들의 사무실이 있고, 4층에는 갤러리 원장의 개인 집무실이 있다. 4층은 프라이빗한 공간이라 개방이 되지는 않지만, 운이 좋으면 구경할 수도 있다. 작은 테라스형 베란다를 두고 있으며, 대형 유리창 너머로 바다가 펼쳐진다.

울긋불긋 소쿠리 설치작가로 더 유명한 최정화의 작품, 조현화랑

언저리 플레이스

카페 반(cafe Van)

—

〈카페 반(畔)〉은 조현화랑에서 함께 운영하는 카페다. 건물
도 화랑과 바로 붙어 있다. 두 건물은 이란성 쌍둥이와 같
이 외형과 내부 공간의 성격에 있어서 차별성과 유사성을
동시에 보여준다. 화랑은 정방형의 형태에 모던한 외관을
가진 데 비해, 카페는 대지의 흐름을 따른 곡선 형태에 네
추럴한 외관을 가지고 있다. 화랑의 모르타르 뿜칠에 의한
회색 외피와 자연석과 나무로 마감된 카페 외피는 다른 듯
어울린다. 바다 조망을 위해 카페의 곡면벽 전체가 유리와

테라스로 되어 있고, 화랑의 3층 전시장 역시
전면 유리창과 발코니로 되어 있다. 둘은 다른
듯 닮은 유기체 세포를 지니고 있다.

꽃과 풀들이 가득한 돌계단을 총총 오르다 왼
쪽으로 난 좁은 길로 들어가면 화랑 출입구이
고, 오른쪽 계단으로 조금 더 올라가면 카페 반
으로 들어갈 수 있다. 아기자기한 외관과 달리
내부는 단정하고 모던하며, 꽤나 넓고 천장이
높다. 탁 트여 있는 곡면 유리벽으로 보이는 드
넓은 바다는 사람을 매료시키기에 충분하다.
그 앞으로 테라스에서는 바닷바람의 신선함을

만끽할 수도 있다. 주방은 커피프린스에 나오는 카페처럼 반은 안쪽에 가려져 있고, 반은 홀쪽으로 개방되어 있다. 의자와 테이블은 다양한 형태와 색으로 되어 있어 손님의 취향에 따라 선택하도록 해 두었다.

갤러리 카페답게 넓은 벽면에는 화랑에서 기획 전시되는 작품들이 그때그때 바뀌어서 내걸린다. 카페 출입구 쪽에 설치되어 있는 조르죠 루스(Georges Rousse)의 설치작품(작품명 '해운대', 2008년 작) 역시 드나드는 이들의 시선을 사로잡는다. 복도 끝 두 개의 벽과 계단을 이용해, 어느 한 지점에서만 바라봐야 완벽한 원형이 나타나는 매우 독특한 작품이다. 이런 개성적이고 예술적인 분위기에, 바다 조망이라는 메리트를 가진 이 카페에는 타지에서 온 손님들이 항상 절반 이상 되는 것 같다. 문의전화는 051-746-8853.

언저리 플레이스

갤러리 촌(gallery village)

—

〈조현화랑〉이 자리잡고 있는 달맞이언덕과 그 주변에는 크고 작은 갤러리들이 움집해 있다. 거의 최근 10년 사이에 형성된 변화다. 관심 있는 이들에게는 또 하나의 흥미로운 투어 코스가 될 수 있다. 화랑들은 각기 의미있는 전시를 기획하여 예술작품(artwork) 구매에 관심 있는 이들에게 보여주는 방식이기에, 일반인들의 방문을 환영한다. 한두 시간 예술작품을 그윽한 눈으로 음미해 보는 것도 일상을 풍요롭게 하는 좋은 방법이리라. 기획내용에 대한 정보를 미리 입수하여 이들 화랑들을 한 번 둘러보자.

이 주변에 포진한 갤러리들로는 〈K 갤러리〉, 〈갤러리 몽마르뜨〉, 〈갤러리 이듬〉, 〈갤러리 이배〉, 〈갤러리 이우제〉, 〈갤러리 화인〉, 〈김재선갤러리〉, 〈동백아트센터〉, 〈마린갤러리〉, 〈맥화랑〉, 〈바나나 롱 갤러리〉, 〈부미아트홀〉, 〈숨갤러리〉, 〈아트갤러리 U〉, 〈전혜영갤러리〉, 〈조현화랑〉, 〈채스아트센터〉, 〈최창호갤러리〉, 〈피카소화랑〉, 〈해운대아트센터〉 등이 있다. 이 중에서도 내부 공간이 특히 예쁜 곳은 〈바나나 롱 갤러리〉와 〈채스아트센터〉다. 조금 떨어진 거리에 있는 〈김성종 추리문학관〉에서 차 한 잔 하면서 잠깐 책을 보는 것도 좋겠고, 〈고은사진미술관〉에서 사진작품을 감상하는 것도 추천할 만한 코스다. 매주 주말이면 인근 해월정 주변 공터에서 예술시장(프리마켓)이 벌어진다. 아직 판이 그리 왕성하지는 않지만, 지나는 길이면 잠시 구경해 보는 것도 좋겠다.

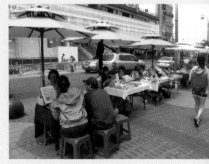

언저리 플레이스

문텐로드(moontan road)

—

좀 생소하게 들리겠지만, 달맞이언덕에 새
로이 조성된 산책로의 이름이 '문텐로드'
다. 해수욕장에서는 낮시간 동안 선텐(sun-
tan)을 하는 반면에, 바로 옆 달맞이언덕에
서는 은은한 달빛에 태우기를 하라는 의미
에서 문텐(moontan)이라는 말을 만들어내었
다. 온 누리를 비추는 달의 정서를 느끼며
잔잔하고 차분하게 마음을 가다듬는 휴식
을 누리라는 제안인 것이다. 양의 기운이
다분한 해운대에 음의 기운을 가진 웰빙
콘텐츠를 배치함으로써 음양의 기운이 절
묘하게 어우러지도록 하였다.

산책로는 지형을 크게 손상하지 않는 한도
내에서 나무를 감아 돌며 길게 이어져 있다. 그 나무들 사
이사이로 더넓은 바다가 내려다보이고, 하늘이 열렸다 닫
혔다 한다. 스며든 달빛은 마음을 평온하게 만들어 주며,
스치는 바람결은 대양의 광활함을 느끼게 한다. 부드럽고
완만한 흙길을 따라 걸으며 어둑한 저 아래 어디선가 조용
히 바위에 부딪히는 파도소리가 들린다. 낮에는 가끔씩 해

무가 뒤덮인 몽환적인 숲길을 감상할 수도 있다.

문텐로드 전체 코스는 2.2km 가량되고 다 돌아보는 데는 40여 분 정도 걸린다. 중간 즈음에 있는 '바다전망대'에 잠시 앉아서 멀리 바다 위에 떠 있는 어선들의 불빛을 감상할 수 있다. 계획을 잘 세워 운치 있는 '달맞이 어울마당'에서 벌어지는 작은 콘서트나 밤 행사에 참여해보는 것도 재미있을 것이다.

Hip Place <u>03</u>

공간, 몸과 교감하다

기네스북에 오른 신세계백화점 센텀시티점의 명물
스파랜드

위치 부산시 해운대구 우동 1495 신세계백화점 센텀시티점 내 1~2층 전화 051-745-2900 디자이너 유키오 하시모토 시공 우원디 자인 연면적 8,878㎡ / 1층 5,205㎡ · 중2층 553㎡ · 2층 3,120㎡ 주차 4시간 무료 테마 찜질방 황토방 · 참숯방 · 소금방 · 불가마 · 아이스방 · 웨이브드림룸 · 바디사운드룸 · SEV룸 · 로만룸 · 하만룸 · 피라미드룸 · 발리룸 등 2층 엔터테인먼트존 릴렉스룸 · 에스테틱 · 레스토랑 · 카페 등 영업시간 06:00-24:00(취침 불가능) · 조조 및 심야 할인가 적용 특이사항 13세 이상 입장 가능

스파랜드 2층 릴렉스룸에는 개인 TV가 딸린 리클라이너(re-cliner: 뒤로 젖혀 기댈 수 있는 의자) 수십 개가 배치되어 있다. 그것도 '신세계 센텀시티'의 곡면 커튼월(유리벽)을 통해 도시를 바라보는 방향으로 죄다 놓여 있다. 서서히 밝아오는 아침의 태양빛과 함께 하루 일과를 시작하느라 바삐 움직이는 차량과 사람들을 바라보며 의자에 기대어 있노라면, 거대한 시간의 협곡 너머로 찰리 채플린의 '모던 타임즈' 영상이 펼쳐지는 듯하다. 도심 속 공간에서 한걸음만 떨어져 있을 뿐인데, 여기서는 너무 느긋해진다.

게으른 손놀림으로 TV 채널을 이곳저곳 꾹꾹 누른다. 그러다가 창너머 유유히 흘러가는 수영강도 보고, 질세라 내달리는 광안대교의 차들도 구경한다. 사우나 후 노곤해진 몸을 이리저리 뒤척이기도 하고, 상념에 사로잡히기도 한다. 여기서는 몸이 자꾸 늘어진다. 느려진다. 느리게 움직인다. 몸이 느려지니까 눈도 느려지고, 느려진 눈은 평소에 못보고 지나가던 것을 보게 한다. 스쳐지나가는 것들을 자세히 들여다보고, 다시 매만지면

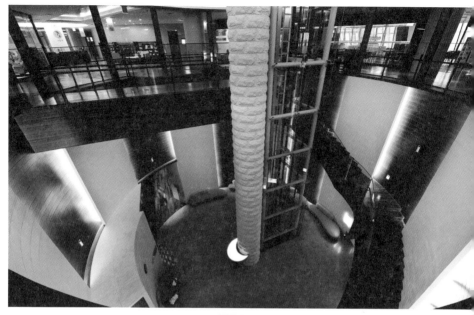

기네스북에 오른 신세계백화점 센텀시티점의 명물, 스파랜드

서 감응의 촉수가 예민해짐을 느낀다.

일상을 되짚어보다가 문득, 지나간 어릴 적 추억이 떠올랐다. 여러 갈래 골목길이 만나는 작은 공터. 친구들과 어울려 시간가는 줄 모르고 마냥 뛰어다니며 놀던 곳. 체력이 허락하는 한, 놀이는 종목을 바꾸어 가며 계속되었다. 숨바꼭질과 다망구, 진돌, 그리고 자치기와 구슬치기, 딱지치기, 병뚜껑치기, 땅따먹기 등등. 더운 여름날에는 땀을 뻘뻘 흘리고 핵핵 거리면서도 놀았고, 칼바람이 부는 겨울에는 손이 터서 피가 나도록 놀았다. 방과 후의 남은 하루 일과는 온통 거기서 보낸 것 같다. 철없던 옛 시절을 떠올리며 입가에 미소가 지어진다. 그런데 왜 갑자기 그런 생각을 하게 되었을까. 곰곰이 짚어보니, 그곳은 '아지트'였기 때문이다. 의자에 파묻혀 있다가 생각이 맞닿은 어릴 적 추억은 바로 '아지트'에 대한 느낌이었다. 몸과 마음이 풀어지고 무념무상하게 쉬고 있다가, 편안함에 못이겨 급기야 옛 생각에 젖어들었던 것이다. 그곳은 분명 어릴 적 나에게 '아지트'였을 것이다.

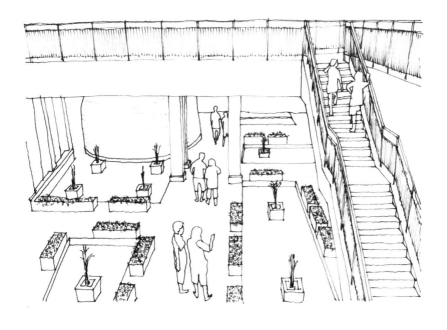

기네스북에 오른 신세계백화점 센텀시티점의 명물, 스파랜드

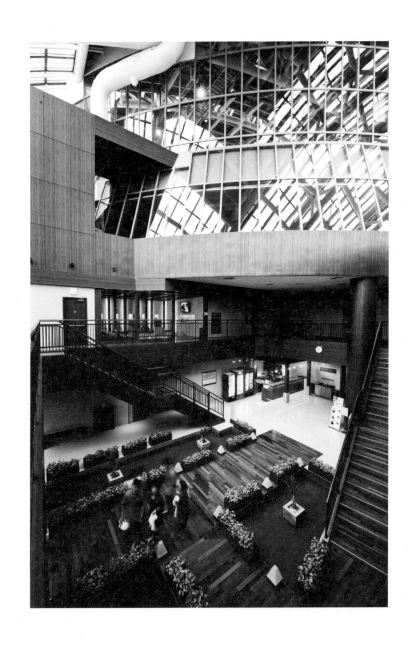

도시의 작은 공터나 미로같은 골목과 더불어, 아이들이 좋아하는 '다락방'이나 '구석진 곳'은 호기심을 자극하는 곳임에 틀림없다. 손이 닿을 듯한 거리에서 감싸주는 공간감, 주변 환경을 만지며 놀 수 있는 촉지감, 가까운 교제권을 형성할 수 있는 친밀감으로 인해 아이들에게는 더할 나위 없는 장소가 된다. 여기서 아이들은 상상하며, 같이 놀며, 주위를 만지작거리며 자기만의 세상을 만들어간다. 몸도, 마음도 녹아들어 하나의 세계가 되어 버린다. 이런 곳을 우리는 '아지트'라 여긴다. 그런데 지금, 크고 나서 '아지트'라는 장소를 처음 생각해 낸 곳이 바로 여기, 스파랜드에서다. 이 공간이 내게 손을 내밀고, 내 몸이 그에 반응함을 느낀다.

/ 기네스북에 오른 신세계백화점 센텀시티점의 명물, 스파랜드

흐르다가 또 머무르고

스파랜드는 총 7,920㎡(2,400평) 규모로,
온천 및 찜질방, 엔터테인먼트존, 스파시
설 등을 갖추고 있다. 거대한 스케일이
면서도 결코 부담스럽지 않은 이유는 다
양한 공간들이 물 흐르듯 구성되어 있
기 때문이다. 열주(列柱)와 수벽(水壁)으로
된 입구 대기홀을 지나 에스컬레이터를
타고 오르면 층고가 높은 타원형 전실(前
室)로 입장하게 된다. 남녀로 나뉘어져 온
천에서 묵은 때를 벗겨내고, 전통 창살
문양의 가벽이 있는 긴 통로를 지나면 수
직으로 뻥 뚫린 누드 엘리베이터홀을 만
나게 된다. 거기서 다시 안으로 더 들어
가면 실외 족탕과 천천히 거닐다가 몸을
뉘어 쉴 수 있는 휴게공간, 각종 테마별
찜질방들이 2층까지 이어진다. 그리고는
계단으로 3층에 당도하면 앞서 말한 릴
렉스룸이 펼쳐져 있고, 안으로 영상관,
마사지숍, 요가룸, 레스토랑과 카페 등
의 편의시설들이 고객의 발길을 이끈다.

기네스북에 오른 신세계백화점 센텀시티점의 명물, 스파랜드

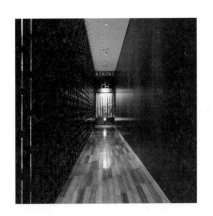

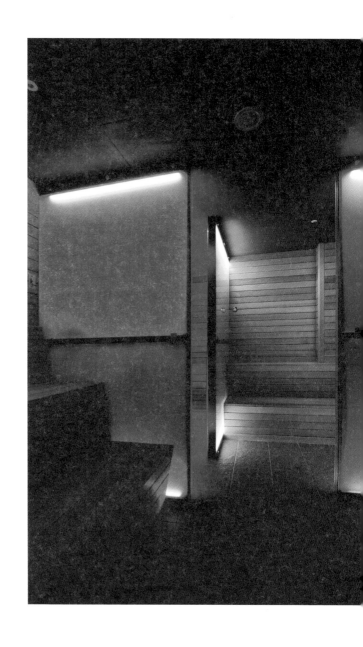

기네스북에 오른 신세계백화점 센텀시티점의 명물, 스파랜드

흐르다가 또 머무르고, 길이 나면 다시
흘러가는 물의 흐름과 같이 스파랜드
의 공간들은 흐른다. 막힘이나 경직
됨이 없이 자연스레 흐른다. 공간
이 흐르는 대로 몸을 맡기면, 몸
도 그에 따라 흐른다. 기운이 동
하는 대로 움직이다가 편안한 곳
에서는 잠시 머무른다. 머무르면
서 창밖 하늘도 보고, 사람들의
사는 얘기도 엿듣고, 정리되지 않
던 생각들도 끄집어내어 보고, 찌뿌
드드하던 근육도 풀어본다. 경직되어
있던 몸이 서서히 부드러워지고, 머리
도 한결 가벼워짐을 느낀다. 공간이 가진
에너지가 몸에 고스란히 전해지고, 쉼에 대
한 잠재되어 있던 몸의 욕구는 발산된다.
특별한 안내나 지시가 따로 없지만, 몸은 공간의 숨
결을 따라 흘러다닌다.

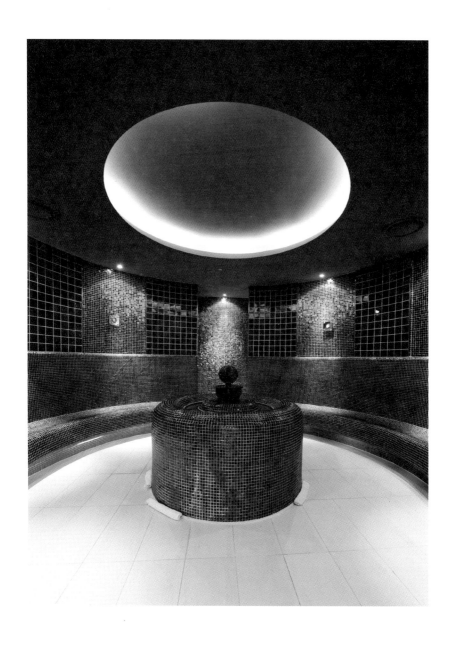

기네스북에 오른 신세계백화점 센텀시티점의 명물, 스파랜드

몸을 어루만지다

스파랜드는 일본의 유명 럭셔리
호텔인 도쿄 페닌슐라 호텔을
설계한 인테리어 디자이너 하
시모토 유키오의 작품이다. 매
우 세련되면서도 기품을 잃지
않은 '젠' 스타일의 디자인은
여느 사우나나 찜질방과는 분
위기가 사뭇 다르다. 때를 밀거

나 땀을 내는 정도의 실용성만이 아
니라, 차분한 사색과 쾌적한 휴식이 가능하여
도시민의 일상을 치유하고자 하는 배려를 느낄 수 있다. 그
리고 테마별로 조성된 찜질방과 휴게공간의 디자인은 하나
하나가 강력한 임팩트를 갖추고 있다.
우선 온천욕탕의 경우, 5m 가량의 높은 천장에 큰 타원형
바리솔 조명으로 공간의 개방감을 강조하였다. 거기에 스
탠드형, 좌석형, 베드형, 바닥버블형 등 다양화를 꾀한 at-
traction-pool은 몸을 녹이기에 충분하다. 실외 족탕 역시
의외의 디자인이 적용되어 있다. 한쪽에는 보행용 족탕이
며, 다른 쪽에는 가족이나 친구끼리 담소를 나눌 수 있는
칸막이 족탕으로 구성되어 있다. 그리고 야간에 특히 아름
답게 보이는 타원형 조명 오브제는 발에서 느껴지는 따스
함의 촉감이 몸을 타고 올라와 전율을 일으키게 한다.
한국식 찜질방 시스템과 발리 리조트풍이 적절히 믹스된
1층의 각 공간들 역시 식상하지 않은 디자인을 선보인다.
바닥난방이 되어 있는 직방형의 찜질홀은 전통방식인 반

면, 하늘을 조망할 수 있는 개인별 휴게의자는 리조트형이
다. 그리고 황토방과 참숯방은 전통 한증막의 개념이지만,
큰 항아리를 뒤엎어놓은 듯한 독특한 형상에 판테온의 오
클루스와 같은 천창을 뚫어 공간을 새롭게 정의하였다.

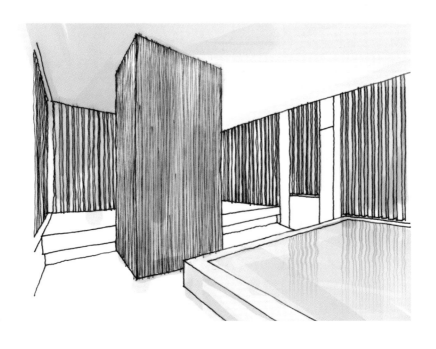

기네스북에 오른 신세계백화점 센텀시티점의 명물, 스파랜드

한편 2층에는 색다른 찜질방을 체험할 수 있도록 해 두었다. 바디사운드룸은 균일하고 부드러운 음향을 통해 청각을 마사지하며, SEV룸은 컬러풀한 시각적 요소로 전자기파를 몸에 쏘여주며, 웨이브 드림룸은 수없이 변화하는 물의 파문을 보면서 깊은 명상을 이끌어 준다. 또한 피라미드룸은 피라미드의 신비로운 공간 내부를 체험하게 하며, 터키식 찜질인 하맘룸이나 로마식 찜질인 로만룸을 경험할 수 있도록 하였다. 이 공간들을 하나씩 드나들면서 잠자던 감각들이 서서히 일깨워진다. 공간이 몸을 어루만진다는 것을 느낀다.

마음마저 젖다

스파랜드의 특별한 매력은 무엇보다도 마음이 편안해진다는 사실이다. 쉼이나 여가를 목적으로 하는 공간이라고 해서 모두 마음이 편안해지는 것은 아니다. 간혹 몸을 편하게 해주는 공간을 만날 수는 있으나, 마음마저 젖어들게 하는 공간은 쉬이 접하기 어렵다. 마음마저 젖어들어 마음을 열게 하고, 마음이 치유됨을 느끼는 공간이 바로 '아지트'인 셈이다. 그것은 자잘한 인테리어 수법으로 달성되지 않는다. 사용자들의 잠재된 욕구를 알아채고 그것이 발산되도록 하는 선 굵은 공간에서 경험할 수 있는 것이다.

다양한 경로로 이어지는 긴 통로 공간은 사색의 기회를 제공한다. 특히 1층의 각 공간을 연결하는 홀의 통로는 자작하게 담겨 있는 수공간 위에 떠 있다. 홀 방향으로 나 있는 2층의 편복도에서도 수공간은 내려다보인다. 3층 릴렉

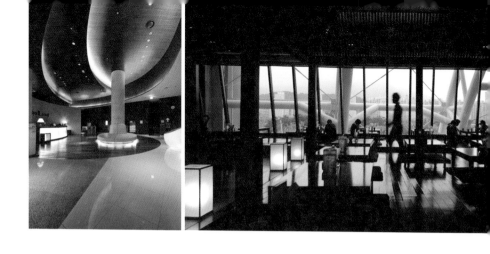

스룸과 함께 연결되어 있는 편의시설은 시간이 지날수록 더욱 편안함을 느끼게 한다. 수영강을 조망할 수 있는 레스토랑은 대청마루의 이미지를 연상케 하며, 누드 엘리베이터 주변의 수직 개방감과 역동적 조명효과는 공간의 압권으로 다가온다. 겹겹이 쌓인 마음의 결을 한순간에 뚫고 나와 상대와 친밀하게 만나는 교감의 의미를 상징적으로 보여주는 듯하다.

이처럼 스파랜드의 공간은 몸과 교감한다. 아니 정확히 말하면, 몸의 에너지가 공간과 교감함을 느낀다. 공간의 흐름을 따라 몸도 흐르고, 오감이 일깨워지고, 마음마저 젖어든다. 운전자에게 운전대가 팔의 연장이 되는 것과 같이, 몸과 공간이 하나로 덜어 붙어버린다. 몸은 이 공간을 기억할 것이다.

기네스북에 오른 신세계백화점 센텀시티점의 명물, 스파랜드

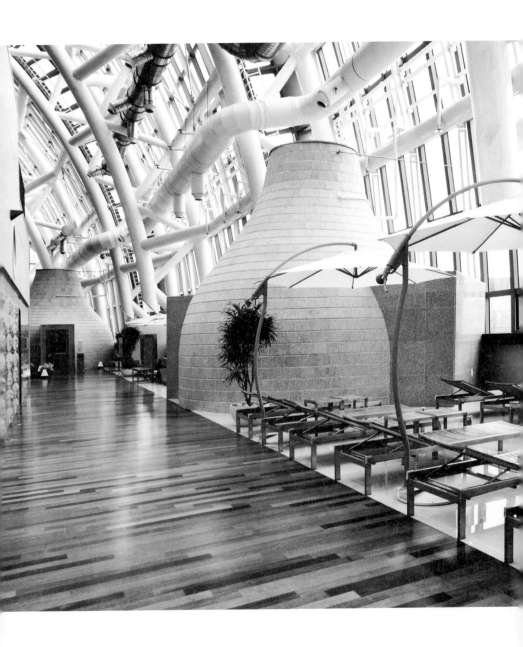

"

유희공간 중에서도 입욕시설은 동서고금을 걸쳐
다양한 상태로 인간 사회와 동반해 왔다.
몸을 정갈하게 하는 동시에 마음을 풀고
정신을 맑게 하는 데도 목적성을 두고 있다.
더 나아가 인간관계의 개선에도 일조한다.
스파랜드는 이 모든 것이 만족스러운 공간이다.
동서고금 입욕시설의 엑기스를 모아 놓은 듯하다.

"

기네스북에 오른 신세계백화점 센텀시티점의 명물, 스파랜드

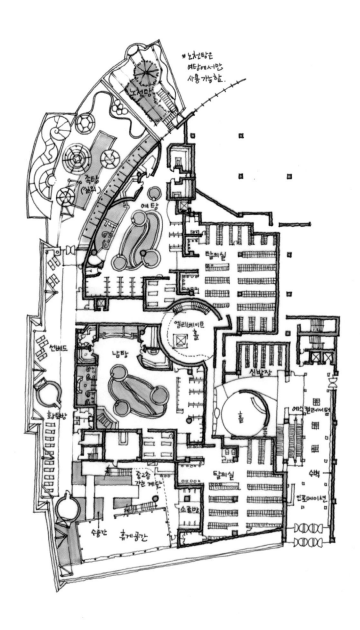

space ^ tour ^ tips

대기홀 _ 신세계백화점 센텀시티점 1층 좌측면을 차지하고 있는 스파랜드의 대기홀은 수벽과 은은한 조명기둥이 나열되어 있다. 티켓팅을 하고 에스컬레이터를 타고 오르면 타원형 메인홀로 들어간다. 남녀 욕탕으로 나누어져 시원하게 뚫린 입욕공간을 만나게 된다.

찜질존 _ 상부층으로 바로 가는 엘리베이터홀을 지나 안으로 들어가면, 우측으로 옥외 족욕공간이, 좌측으로는 휴식용 썬베드가 나열되어 있다. 그 안쪽으로 황토방, 참숯방, 소금방, 불가마, 아이스방 등이 있고, 2층에는 로만룸, 하만룸, 피라미드룸, 발리룸, 바디사운드룸, 웨이브드림룸, SEV룸 등 테마 공간들이 있다. 모두 체험해 봐야 한다.

휴게존 _ 3층에는 편안하게 시간을 보낼 수 있는 릴렉스룸들이 포진하고 있다. 개인용 소형 TV가 장착된 휴게의자가 수십대 있고, 그 옆으로 영화상영하는 DVD룸, 내부 원형공간 주변으로는 테마별 마사지 공간들이 있다. 넓은 창가에 자리잡은 카페와 레스토랑도 괜찮다.

기네스북에 오른 신세계백화점 센텀시티점의 명물, 스파랜드

언저리 플레이스

씨네드쉐프(CINE de CHEF)

–

신세계백화점 센텀시티점은 기네스 북에 오른 세계 최대 규모의 백화점 이다. 부지면적 7만 5,570㎡에 건물 연면적 28만 4,000㎡ 규모로 투자 비만 1조원이 들어간 초대형 프로 젝트다. 백화점은 쇼핑을 위한 매장 이 주를 이루지만, 그 외에도 문화,

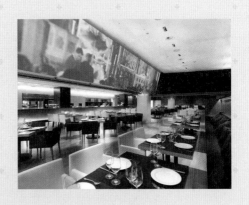

레저, 엔터테인먼트를 한 자리에서 즐길 수 있는 각종 콘텐 츠를 갖추고 있다. 가히 '도심형 복합 쇼핑 리조트'라 부를 수 있겠다. 스파랜드가 그 중 하나이며, 2,400석 규모의 복 합영화관도 사람들을 백화점으로 불러 모은다. 2,800㎡의 아이스링크와 3,300㎡의 대형 서점, 그리고 8,000㎡ 규모 의 골프레인지(60타석, 비거리 90y) 등 다양한 부대시설이 들 어서 있다. 최근에는 세계적 밀랍인형 전시관인 '마담투소' 를 유치하는 등 백화점 전체가 엔터테인먼트적 성격이 더 욱 강해지고 있다.

이런 부대시설 중 다른 곳에서 잘 볼 수 없는 특색 있는 공 간이 바로 레스토랑을 갖춘 영화관인 '씨네드쉐프'다. 두 개의 상영관이 있으며, 푹신한 소파형 좌석 30석이 비치되

어 있다. 편안한 관람을 돕기 위한 쿠션, 슬리퍼, 충전 케이블, 소형 탁자 등이 갖춰져 있고, 간단한 음료가 제공된다. 세계 명문 요리학교 출신 쉐프들의 수준 있는 음식이 제공되는 레스토랑은 대형 홀과 알코브 공간, 룸으로 구성되어 있고, 한쪽 벽면 상단에는 고전 영화가 상시 상영된다. 가격대가 만만치는 않으니, 기념일이나 특별한 행사 때 럭셔리하게 한번 이용해 볼 만하다.

프로모션 및 예약문의는 051-745-2880이다.

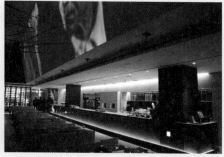

언저리 플레이스

트리니티 클럽(Trinity Sports Club & Spa)

—

신세계백화점 센텀시티점 내에 또 하나의 독특한 공간이
'트리니티 클럽'이다. 이곳은 백화점을 이용하는 극소수의
우수고객(VVIP)을 위해 마련한 고급 서비스 지향의 웰니스
(wellness) 공간이다. 멤버십으로 운영하며 보증금과 연회비
가 엄청 고가로 책정되어 있다. VVIP에 대한 특별한 대우
를 위해 진입하는 동선도 다른 시설 이용객들과는 별도로
만들어 놓았다. 주차장에서 바로 진입이 가능한 전용 엘리
베이터가 마련되어 있기에, 일반인들은 이런 시설이 백화
점 내에 있는지 조차 짐작하기 어렵다.

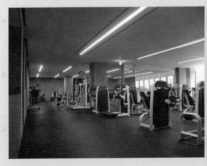
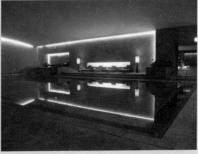

이탈리아의 '천재 건축가'로 꼽히는 클라우디오 실베스트린(Claudio Silvestrin)과 '빛의 마법사'로 불리는 마리오 난니(Mario Nanni)가 전체 설계를 맡은 이곳의 인테리어디자인 역시 최고 수준이다. 초입부에는 대략 20석 규모의 조그마한 레스토랑이 있으며, 그 안으로 접수 및 안내를 돕는 고급스러운 로비가 있다. 프라이빗한 공간적 성격을 극대화하는 긴 곡면 복도는 5~6m 정도의 높은 천장에 극도로 절제된 조명으로 진입을 가이드한다. 내부에는 개별 사우나와 수영장, 헬스장, 파티룸 등이 있으며, 세계 메디컬 스파의 대명사인 스위스 퍼펙션 스파를 비롯해 셀룰러 테라피 등 정통 유럽식 프리미엄 스파 트리트먼트가 제공된다.

언저리 플레이스

APEC나루공원

–

신세계백화점 센텀시티점에는 크고 작은 공원과 광장이
곳곳에 배치되어 고객뿐 아니라 시민들의 휴식공간을 제
공한다. 건물의 1층 외부에 센텀광장, 분수광장, 산호광장
이 있는가 하면, 9층에는 옥상공원인 '스카이파크'가 자리
잡고 있다. 스카이파크는 980여 평의 규모에 접근성과 조
망이 매우 양호하여 쇼핑객에게 사랑받는 휴식장소다. 넓
고 푸른 잔디 위에서는 때로 이벤트 행사도 펼쳐진다. 야
간에는 정원조경이 잘 되어 있어 시원한 밤바람 맞
으며 데이트가 가능하며, 특히 수영강과 영화
의전당, 센텀시티 방향의 도시 야경은 여
느 지역에서도 볼 수 없는 훌륭한 광
경을 보여준다.
여기서 둘러보다 문득 수영강 주변
으로 푸른 녹지가 잘 조성되어 있
는 곳이 한눈에 들어온다. 백화점
길 건너편에 넓게 펼쳐진 'APEC나
루공원'이다. 나루공원은 2005년
APEC정상회의 부산 유치를 기념하
여 조성되었다. 10만㎡ 가량 규모의 공

원은 자전거도로와 조깅코스를 완벽하게 갖추고 있고, 잔디와 많은 수종의 나무들이 잘 가꾸어져 있는 여유로운 도심 공원이다. 공원 곳곳에는 2006년부터 국내외 저명한 설치미술작가들의 조각 오브제들이 설치되어 있어, 이것을 둘러보는 것 역시 하나의 구경거리가 된다. 현재 조성되고 있는 요트계류장이 완공되고 나면, 수영강에는 세일링요트나 모터보트 등이 떠다니는 워터프론트(waterfront)로 업그레이드될 전망이다.

공간, 거룩을 꿈꾸다

국가대표 건축가 승효상의 꿈이 서린

구덕교회

위치 부산시 서구 서대신동3가 539 전화 051-255-1304 웹사이트 www.guduk.or.kr 디자이너 이로재 승효상 시공 영동건설 대지면적 1,624.37㎡ 건축면적 971.47㎡ 연면적 5,411.42㎡ 규모 지하 3층·지상 7층 외부마감 노출 콘크리트·현무암·티타늄 아연판 내부마감 노출 콘크리트·자작나무 합판 주차 건물 내 주차장 있음 특이사항 선교관의 교회사무실에 방문 협조

구덕교회의 디자이너는 승효상이다. 그는 이미 잘 알려진 건축가다. 건축에 조금이라도 관심이 있는 일반인들이라면 이제 친숙한 이름이다. 스타 건축가가 부재한 마당에 그의 이름은 언론에서 자주 언급되는 편이다. 건축가로서는 유일무이하게 국립현대미술관에서 '올해의 작가'로 선정되어 기획전시(2002년)도 하였다. 2011년에는 광주디자인비엔날레 디자인 총감독으로 선임되어 플래시를 받았다.

이 땅에 수많은 건축가들이 있지만 그에게 유독 시선이 집중되는 이유는 그만의 고집스러움이 있기 때문이다. 디자이너에게 있어 제일의 덕목은 자신만의 고유한 개성임에 틀림없다. 세상을 바라보는 자신만의 잣대로 동일한 대상에 대해서도 남다른 해석을 그려낼 수 있어야 한다. 그것이 디자이너의 존재 가치. 매너리즘에 빠진 것이 아니냐는 의구심을 받을 정도로 승효상의 디자인은 크게 변하지 않고 자신만의 색깔을 견지하고 있다.

국가대표 건축가 승효상의 꿈이 서린, 구덕교회

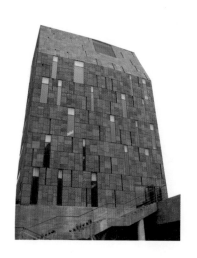

'빈자의 미학', '어번 보이드(urban void)', '랜드스케이프(land-scape)'라는 용어로 자신의 건축을 변호하더니, 최근에는 '지문(地紋)'이라는 창발적인 말을 만들어냈다. 어휘는 바뀌었을지언정 그 속에 담긴 의미는 일맥상통으로 읽힌다. 그의 작품에서는 땅이 가진 의미의 편린들을 읽어내어 어떻게든 소통의 계기를 마련해 두려는 의지가 강하게 나타난다. 또한 진솔함을 추구하는 그의 사조는 비움의 공간을 삽입해 넣고, 재료의 물성을 정직하게 표출시키는 마감을 한다. 그러면서도 그 공간이 궁극적으로 무엇이 되고자 하는지 되내었던 건축가 루이스 칸(Louis I. Khan)과 같이, 공간의 본질성에 대해 매 프로젝트마다 각기 다른 해답을 내놓고 있다.

그런 차원에서 최근에 완공된 구덕교회는 필자의 관심을 유발하기 충분했다. 게다가, 그가 밝힌 디자인 비하인드스토리는 더욱 호기심을 촉발시켰다.

"그 교회는 아버지가 직접 설립하고 지은 교회였으며 ... 집도 교회와 담벼락을 마주하는 곳이라 ... 교회의 마당은 내 놀이터였고 종탑의 다락은 내 공부방이었으며, 나는 교회 마당 한 켠의 무화과나무와 더불어 자랐다."

디자이너 자신의 정신적 근간이 고스란히 간직되어 있는 땅 위에 뭔가 새로운 것을 지어 올린다는 것은 얼마나 손떨리는 일이었겠는가. 하지만 뗄레야 뗄 수 없는 운명같은 상황을 대면한 건축가는 고백하였다.

"나는 어떤 조건이라도 이 교회만은 설계하여야 했다."

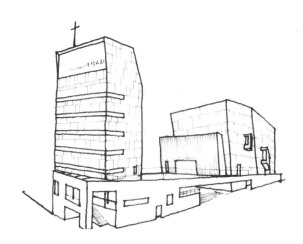

국가대표 건축가 승효상의 꿈이 서린, 구덕교회

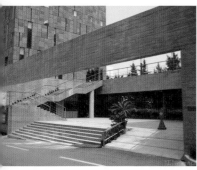

기단과 분절된 두 매스

건물의 외형은 매우 생소한 형태를 띠고 있다. 일반적으로 보던 교회 건물과는 사뭇 다르다. 부지의 길이방향으로 길을 따라 경사져 있는 땅에 기단을 만들어 평탄지를 조성한 다음, 그 위에 두 개로 분절된 건물 덩어리(mass)를 세워 놓았다. 거기에다가 매스의 형상도 가만히 직방형태가 아니라 여러 사선 벽면의 조합으로 역동적인 이미지를 연출한다. 조형의 아름다움에 대한 동의는 뒤로 미루더라도, 분명한 것은 교회 외관이 통속적이지 않다는 사실이다. 정체를 알 수 없는 종교적 양식의 조합이거나 상징성을 강조한 나머지 위압적이기까지 한 보통의 교회 형태와는 거리가 있어 보인다. 세상과 구별되는 새로움이 진정한 거룩임을 믿는 교회에서 건물의 외형이 통속성을 탈피하고자 한 것은 어쩌면 당연한 일이겠지만, 일반적인 현실은 그렇지 못하다.

건물 외피의 마감 역시 일반 교회에서는 잘 적용하지 않던 재료를 채택하였다. 기단부는 목재 거푸집의 거친 면이 그대로 드러나는 노출콘크리트 마감이며, 두 매스에는 짙은 회색의 현무암을 다양한 크기로 이어붙여서 전체적인 문양을 형성하고 있다. 그리고 부분적으로 매스 돌출부에 티타늄 아연판을 사용하여 건물의 인상을 더욱 밝고 미래적인 느낌을 강조하고 있다. 더욱 독특한 아이디어는 부재와 부재 사이에 수직 띠창을 불균일하게 뚫어서 내부 공간에 자연채광을 배달하는 장치로 활용하고 있다는 것이다.

국가대표 건축가 승효상의 꿈이 서린, 구덕교회

공간, 거룩을 꿈꾸다

118

국가대표 건축가 승효상의 꿈이 서린, 구덕교회

의도된 마당과 행로

두 매스 사이에는 진입마당을 두었다. 마당이 자리잡은 중요성을 간과하지 않는다면, 마당을 먼저 설정한 다음에 건물을 두 동강이 내어 옆에 세워놓았다고 해도 과언이 아닐 것이다. 필요한 만큼의 덩어리를 만든 다음에, 그 남은 여지에다가 마당 혹은 옥외 공간을 배치하는 일반적인 디자인 방식을 뒤엎은 것이다. 구덕교회의 마당은 처음부터 의도된 디자인 장치였다.

그런데 이 마당은 건축가의 옛교회에 대한 이미지도 꼴라주되어 있다.

"교회 앞의 다소 경사진 길을 따라 올라 햇살 가득 찬 교회마당을 보는 느낌은 언제나 따스한 것이었고 평화였다. 나는 이 길의 시작점에만 서면 이미 마음은 다른 세상이었다."

이런 승효상의 술회는 단지 그만의 개인적인 정서는 아니라고 본다. 그것은 어쩌면 교회다움에 대한 시사일지 모른다. 교회의 마당에 발을 들여 놓는 것이 심리적인 평안함과 영적으로 구별됨을 전달하는 것은 얼마나 바람직한 일인가. 그것이 이원론적 측면에서 성속을 구분하자는 차원에서가 아니라, 마음의 정화와 일상의 재생이라는 차원에서 종교 공간이 담아야 할 모습이 아닐까 싶다. 아이들에게는 뛰어다니며 노는 포근한 마당이 되며, 예배를 향하는 이에게는 아트리움이 되며, 성도들간의 자연스런 친교의 장소이며, 지나는 이웃도 쉽게 드나들 수 있는 쉼터가 된다. 구별된

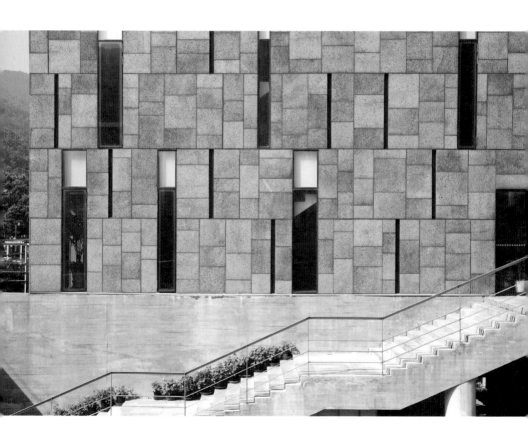

국가대표 건축가 승효상의 꿈이 서린, 구덕교회

교회의 땅에서 누릴 수 있는 모습이다.

마당과 더불어 또 하나의 의도적인 디자인 장치는 바로 행로(行路)다. 예배당의 주출입문으로 향하는 행로를 마당의 한쪽 끝에 있는 계단을 올라 2층의 옥외 복도를 지나도록 하였다. 이런 의도적인 행로는 승효상이 설계한 마산성당, 경동교회, 돌마루공소 등에도 적용되었던 방식이다. 긴 행로를 따라 거룩을 향하는 마음 그 자체가 일종의 예배의식임을 포착하고 공간적인 연출을 시도한 것이다.

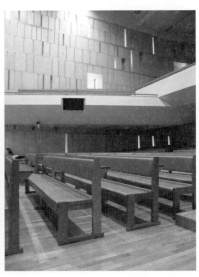

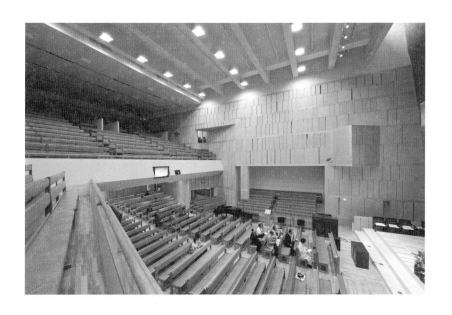

국가대표 건축가 승효상의 꿈이 서린, 구덕교회

원형질의 재료와 빛, 그리고 공간

묵직한 목재문을 열고 예배당에 들어서면, 높은 천장과 정 갈하게 정돈된 공간구성 앞에 마음이 차분해짐을 느낀다. 1층과 2층의 천장부는 온통 흰색 페인트를 칠하였고, 바닥 과 벽면은 모두 목재로 마감하였다. 그리고 강단의 바닥은 밝은색 대리석에, 벽면 전체는 거친 질감을 그대로 살린 노 출콘크리트를 사용하였다. 표피를 덧씌우거나 장식하기 위 해 사용된 재료는 더 이상 없다. 상징과 관습을 지양하고 그야말로 원형질 자체가 뿜어내는 순수함을 드러내고자 함 으로써, 비로소 교회는 본질을 담을 수 있는 곳으로 더 가 까이 다가갈 수 있는 것이다.

심플한 공간에 단연 시선을 사로잡는 것은 강단 벽면의 십 자가다. 얇은 철물로 제작된 십자가는 경사진 노출콘크리 트 벽면에 음각으로 파 들어가 있으며, 상단부의 좁게 찢어 진 천창으로부터 자연채광을 한껏 내려받게 되어 있다. 회 색의 거친 벽면은 십자가의 빛그림자가 더욱 깊이 드리우게 한다. 십자가는 종교적 장식물이나 우상화의 대상으로 존 재하지 않고, 예배자에게 깊은 묵상의 계기를 마련한다.

시적 심상으로 표현하자면,

'십자가는 예배자에게 침묵의 기도가 되며, 거룩의 통로가 된다.

이것은 빛의 세례요, 대속의 광명이다.

여기에 하늘의 메시지가 담겨 있으며, 부활의 찬양소리가 울려 퍼진다.'

국가대표 건축가 승효상의 꿈이 서린, 구덕교회

회중석의 양측벽은 자작나무 합판의 수직 패턴으로 되어 있다. 건물 외피의 현무암이 그러했던 것처럼, 부재의 폭을 각기 달리 하여 이어붙임으로써 세련되면서도 리듬감 있는 문양을 연출하였다. 또한 외부에서 봤던 수직 띠창은 내부에서 역시 문양의 한 일부가 되어서 채광창의 역할을 하고 있다. 예배당 내부에서의 빛효과를 고려하여 창의 위치를 먼저 잡고, 그것이 외피에 그대로 적용된 것이다. 중층에 올라서 전체 공간을 내려다보면, 틈사이로 비쳐나오는 빛들이 예배자들의 크고 작은 소망들로 보인다. 그리고 그 소망들이 강단벽 십자가상의 광채를 통해 승화되는 것 같다.

이런 빛에 의한 공간 연출은 선교관 건물의 계단실에서도 전개된다. 예배당에서의 빛의 여운이 여기에까지 번져 나와 있다. 어두침침한 계단실의 한 측면을 부분부분 찢어내어 빛을 머금게 해두었다. 흰색 벽면과 회색빛 시멘트 바닥의 거친 속성 위로 스며든 빛은 내방자의 발걸음을 묵직하게 만든다.

최근 서울의 모 대형교회 신축을 둘러싸고 여러 논란이 일고 있다. 특혜 의혹이나 규모의 대형화 자체에 문제가 있다기보다는 매머드 뒤에 숨어 있는 폭식 증세가 오히려 걱정이다. 큰 몸집을 유지하기 위해서는 풀뿌리 교회의 교인들을 잠식하게 될 것이고, 편리함에 젖어 간절함은 점점 약해질 것이다. 교회는 일주일에 한 번씩 찾는 문화의 장으로 여겨질지 모른다. 첨단화되고, 문화에 민첩하고, 지역사회에 개방된다 하더라도 궁극적으로 교회가 간직해야 하는

것은 '거룩함'이다. 신에 대한 경건한 두려움과 이웃에 대한 사랑이 회복되는 공간이 되어야 한다.

구덕교회는 방만함보다 절제의 미덕으로 꾸며져 있다. 통속적인 형상과 상징을 탈피하고 전혀 새로운 방식의 형태 구성을 보인다. 재료와 패턴에서는 불필요한 장식을 걷어내고 단순함의 가치를 표현하였다. 공간은 내밀함의 긴장 가운데, 빛에 의한 카타르시스에 이르게 한다. 그리고 마당과 행로에는 과거, 현재, 미래가 겹쳐 있고, 예배와 친교가 어우러지며, 신과 이웃이 공존하는 공간이 되고 있다. 구덕교회의 공간은 거룩을 꿈꾸고 있다.

"

교회의 궁극적인 목적은 '디아스포라(diaspora)',
즉 '흩어짐'이다.
모임을 위한 공간이지만,
사실은 흩어지기 위해 잠시 모이는 것이다.
구덕교회의 매력은 두 동으로 나누어진
건물의 배치형식이다.
그 사이 비워놓은 공간에서 사람들은 친교하며,
이웃을 섬기며, 세상을 향해 나아갈 준비를 한다.
비기능적으로 보이는 이 마당으로 인해 오히려 생기가 돈다.

"

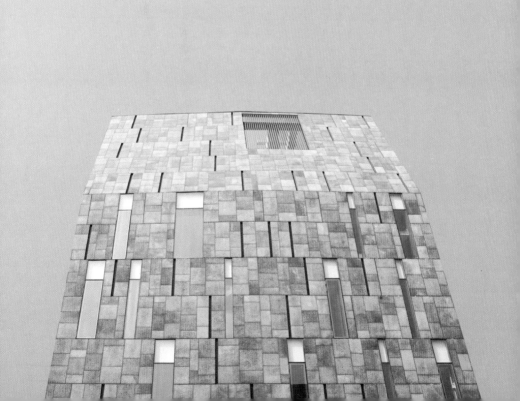

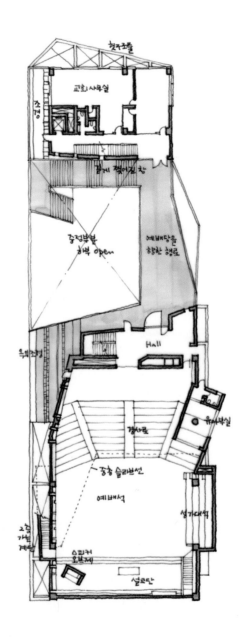

space ^ tour ^ tips

중정마당 _ 중정마당으로 들어가는 외벽에 설계자와 시공자의 이름이 들어간 명패가 박혀 있다. 중정마당 이쪽 끝에서 저쪽 끝까지를 거닐어 본다. 그리고 2층으로 오르는 옥외 계단을 거쳐 브리지를 통해 예배당 목재 출입구까지 찬찬히 걸어간다. 마당을 내려다본다.

예배당 _ 목재 미서기문을 드르륵 열고 들어서면 묵직하게 내려앉은 공간 무게를 느끼게 된다. 설교단이 있는 전면 무대부에 다가가서 십자가 위로 떨어지는 자연채광의 광채를 확인한다. 무대 옆으로 나 있는 2층 직선계단을 통해 중층에 올라가면 측벽 마감재의 디테일과 스며드는 빛의 효과가 더욱 극적으로 보인다.

선교관 _ 예배당에서 빠져나와 건너편 선교관으로 향한다. 수직 계단 측면의 좁게 찢어진 틈 사이로 예상치 못한 스민 빛을 만나게 된다. 교회사무실과 목양실 등 부속실을 거쳐 최고층에는 개별 기도실이 모여 있다. 여기서 창밖으로 구덕운동장과 동네 모습을 관망한다.

국가대표 건축가 승효상의 꿈이 서린, 구덕교회

언저리 플레이스

구덕운동장
—

구덕교회 바로 앞에 구덕운동장 주경기장이 있다. 교회 선교관동 상부층에서는 운동장의 필드까지 훤히 내려다보인다. 하지만 넓은 구장은 텅 비어 있다. 사직동에 부산종합운동장 시설(주경기장, 야구장, 실내체육관, 수영장 등)이 지어지기 전까지만 해도 부산지역에서 벌어진 거의 모든 주요 경기들은 구덕운동장에서 펼쳐졌었다. 롯데 자이언츠의 프로야구도 바로 이곳 구덕야구장에서 시작되었다.

아직도 고교야구대회나 축구경기 등 중요 행사장으로 쓰이고 있긴 하지만, 세월의 변화 앞에 활용가치는 현저히 떨어져 있다. 시민의 추억이 담겨 있는 구덕운동장은 앞으로 어떻게 활용되어야 할까. 서울의 〈동대문운동장〉과 같이 전혀 다른 용도의 시설로 개발되어야 할 것인가, 아니면 일본의 〈라쿠텐 구장〉과 같이 스탠드의 일부를 리모델링하여 공간활용도를 높여야 할 것인가. 고민이다. 어떤 방법이 되건 적잖은 비용이 소요될 것이지만, 무엇보다 개발에 따른 선순환구조로 지역을 살리는 방안이 모색되어야 할 것이다. 문의전화는 051-602-2201.

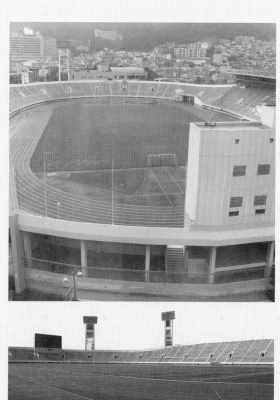

언저리 플레이스

꽃마을
—

구덕교회에서 산 방향으로 잘 조성된 산책로를 한참 오르
다 보면 '꽃마을'이라는 이정표를 만나게 된다. 마을 이름
만으로도 사람들의 관심을 끄는 동네다. 하지만 기대를 잔
뜩 하고 갔다가는 실망이 크다. 꽃으로 칠갑한 동네가 아
닐까 하는 기대는 수포로 돌아가고 그냥 경사지형에 오랫
동안 눌러 사는 노후화된 정착 마을임을 확인하게 된다.
한 때는 꽃을 많이 재배해서 졸업식, 입학식 행사 때의 꽃
들이 거의 이 지역에서 공수되었던 적도 있었다고 한다. 그
때 붙여진 이름인가보다.

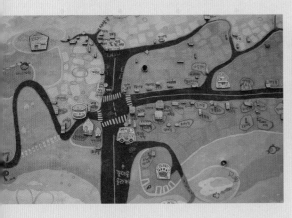

하지만 큰 기대를 않고 방문하면 이것저
것 재미난 요소들이 많은 동네
다. 요즘 낙후된 주거지역에 많
이 시행하는 벽화도 있고, 등
산객들을 대상으로 하는 저렴
한 식당(시락국, 손두부, 도투리묵 등)
들도 군데군데 있다. 제법 아담
하게 꾸며놓은 수원지나 구덕
문화공원에서의 삼림욕도 그
럭저럭 괜찮다. 의외로 큰 규모인

도심 사찰 〈내원정사〉랑, 그 절에서 운영하
는 부산 최대 규모의 유치원도 구경할 수 있다. 더욱 압권
인 것은 꽃마을에서 시작되는 등산코스다. 부산의 갈맷길
중 하나이기도 한 등산로 중턱에는 억새 천지가 산행인의
감탄을 자아내게 한다.

언저리 플레이스

극동방송국
–

건축가 승효상은 부산 출신이다. 유년기와 청소년기를 구
덕교회와 바로 맞붙은 집에서 기거하였다고 한다. 그래서
인지 그동안 부산지역의 건물도 몇 채나 디자인을 해 왔었
다. 부산에서 발생하는 프로젝트는 아마 마다하지 않고 일
을 하는가 보다.

구덕교회와 함께 최근에 작업한 의미있는 프로젝트가 〈부
산극동방송국〉이다. 이 건물 설계로 그는 2010년 '부산다
운건축상' 대상의 영예를 안았다. 고층 빌딩들로 둘러싸인
센텀시티의 중앙부에 정갈한 매무새로 외부를 치장한 건
물이다. 리듬감 있게 분절하여 부착한 경량 콘크리트 패널
의 패턴이 딱 승효상의 건축임을 눈치 채게 한다. 작은 건
물을 두 덩어리로 분리하여 그 사이로 브리지를 연결하는
방식도 승 소장이 즐겨 쓰는 수법이다. 그로 인해 건물은
둔중해 보이지 않고, 주변과의 소통을 꾀하고자 하는 제스
처를 느낄 수 있다. 하지만 아쉽게도 애초의 스튜디오동과
사무동 사이로 시원하게 나 있던 진입계단을 없애버리고,
로비공간을 거기다 끼워넣음으로 원래의 날렵함을 느끼기
힘들게 되었다. 전체 덩어리가 가진 분절의 맛이 살지 않는
다. 문의 051-759-6000

"나는 기질부터 부산사람이다.
그 기질 그대로 살고 있다. …
내가 일하는 원동력은
그 질박함(부산의 기질을 표현한 말) 때문이다.
나는 일상에 지칠 때면 고향 부산을 찾고 있다.
부산 바람을 쐬며 내 기력을 회복한다."

– 모 언론 인터뷰 中

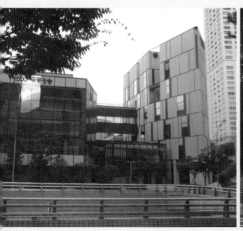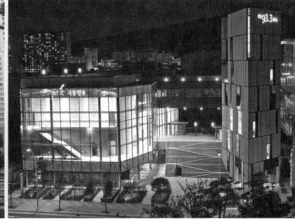

(부산시 제공)

공간, 자연을 품다

무리하지 않은 세련된 디자인의 멋을 풍기는
오륙도가원

위치 부산시 남구 용호동 894-55 전화 051-635-0707 디자이너 정재헌 교수·김영철 건축사 시공 (주)나래건설 대지면적 9,434㎡ 건축면적 592.41㎡ 규모 지상 1층 외부마감 시멘트 벽돌·슬레이트 지붕재·유리 내부마감 시멘트 벽돌·미송합판·우드 플로링 주차 넓은 주차장과 주차요원의 안내 특이사항 '2011 부산다운 건축상' 금상, 소고기·돼지고기·양고기·해물 등 바비큐 전문 레스토랑

디자인을 하는 지인들과 함께 점심식사 자리를 가졌다. 괜
찮은 곳이 생겼다는 말에도 큰 기대감 없이 따라 나섰다.

"어라!
아니 이런 건물이 언제 생겼지?
내 허락도 없이."

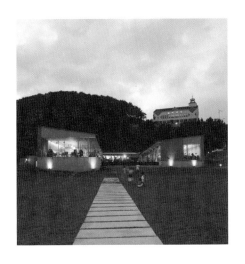

무리하지 않은 세련된 디자인의 멋을 풍기는, 오륙도가원

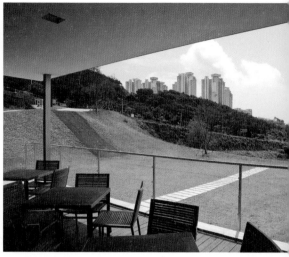

멋진 건물, 아름다운 공간을 찾아 소개하는 필자에게는 의외의 선물이었다. 생경하면서도 포스가 느껴지는 첫인상이 내심 반가웠다. 대타로 나선 미팅 자리에서 의외의 퀸카와 동석한 기분이랄까. 예상치 못한 만남에 동공이 확대되면서 여기저기를 살피며 디자인의 질을 품평하는 직업병 증세가 발동하였다.

무엇보다도 이런 숨겨져 있던 비경의 장소를 찾아낸 집주인의 혜안이 놀라웠다. 경사진 계곡 지형 가운데 옴폭하게 형성된 평탄지에 전면으로는 탁 트인 바다를 마주하고 있었다. 산허리를 따라 새로 조성된 도로의 한 측면, 부지의 존재를 도로에서조차 쉽게 찾을 수 없는 특별한 곳이었다. 바다를 향하는 뭍의 끝지점에 바쁜 마음을 내려놓고 잠시 쉬었다 갈 수 있는 전원 속 레스토랑을 꾸며놓았다. 인근에는 바다 경치 하나만으로 모든 불편을 감수하고 들어와 살고 있는 대단지 아파트의 유효 소비자들이 포진하고 있다. 로하스(LOHAS)를 추구하는 소비심리에 딱 맞아 떨어지는 장소마케팅 콘셉트가 아닌가 싶었다. 아니나 다를까 예약없이 찾아간 식당에는 수준있어 뵈는 아줌마 손님들로 꽉 차 있어서, 한참을 대기할 수밖에 없었다.

무리하지 않은 세련된 디자인의 멋을 풍기는, 오륙도가원

대지 위에 살짝 얹어놓은 듯

차에서 내려 진입하는 경사진 길에서 건물을 내려다본다. 건물 전체가 무채색의 소박한 재료들로 마감되어 있어 언뜻 창고나 막사 같아 보인다 싶을 정도로 심심하다. 하지만 가까이 다가가서 보니 설렁설렁 지은 그런 집은 결코 아니었다. 오히려 소박해 보이게끔 하기 위해 애쓴 노력이 역력했다. 건물은 '나는 남들보다 훨씬 멋진 건물이야' 라고 뽐내지 않고 있다. 화려하게 치장하거나 조금이라도 고개를 쳐들어 남들보다 돈값하는 건물임을 과시하려는 도시의 건물들과는 다른 궤를 그리고 있다 하겠다.

대지 주변으로 경쟁해야 할만한 인접한 건물이 없는 탓이기도 하겠지만, 탁월한 경관을 배경으로 한 이 특별한 땅에, 어떻게 하면 자연과 어우러진 건물을 만들 것인가에 처음부터 디자인의 초점이 맞추어졌던 것 같다. 자연이 지닌 지형지세와 풍광은 최대한 살리고, 거기에 인공의 요소를 최대한 절제하면서 집어넣으려 한 것이다. 있는 그대로의 정직한 모습을 자연 위에 살짝 얹어 놓음으로써, 인공의 영역을 만들어 낸 것이다.

나지막한 단층 건물은 가운데 중정을 두고 'ㄷ'자 구성을 하고 있다. 바깥쪽 벽은 모두 시멘트 벽돌을 쌓아 올려 만들고, 중정에 면하는 안쪽 벽은 모두 유리로 처리하였다. 건물의 경사 지붕 역시 중정을 향해 물매가 잡히도록 하여 개방적이면서도 내향적인 공간을 만들었다. 그로 인해 공간의 어디에 있더라도 주변의 자연 환경은 한눈에 들어온다. 지붕 너머 산이 병풍같이 펼쳐져 있고, 중정으로 인해 하늘도 열려 있으며, 너른 바다도 손닿을 듯한 거리에서 보인다. 와자지껄 즐거운 시간을 즐기는 사람들의 모습도 서로 투영되어 식사의 흥을 돋운다.

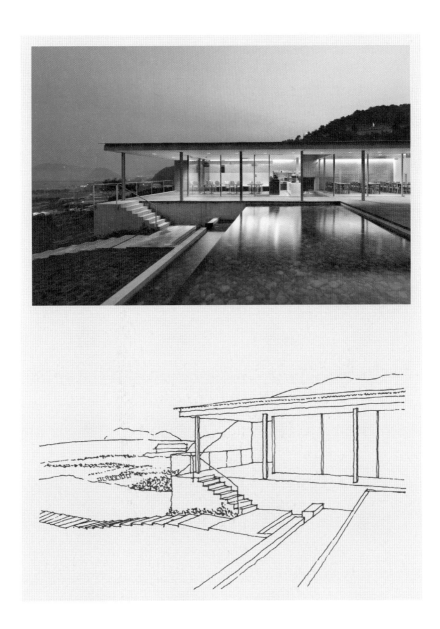

무리하지 않은 세련된 디자인의 멋을 풍기는, 오륙도가원

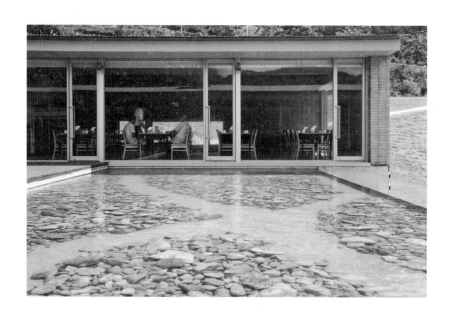

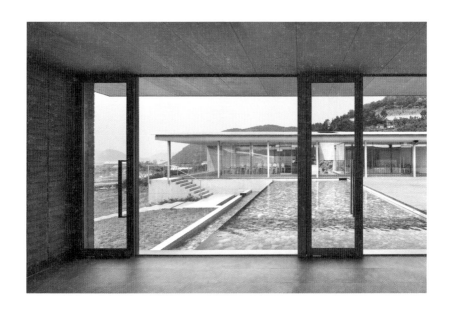

대지의 특성을 끌어안으면서도 디자인에 있어 최대한 힘을 뺀 이 건물의 디자이너가 누군지 궁금해졌다. 식당 지배인에게 물으니, '경희대 정 교수라고 들었다'한다. 궁금증에 얼른 자료를 찾아보니 경희대 교수이자, 건축가인 정재헌이었다. '아! 그래서 그랬구나!' 고개가 끄덕여졌다. 디자인 그룹 ㈜이인의 사옥인 '크리에이티브센터'의 공동디자이너로 이름을 알고 있던 그가 이 건물의 설계자였다. '크리에이티브센터'의 공간감에 적잖이 감명을 받았던 터라 이 건물 또한 남달라 보였다.

무리하지 않은 세련된 디자인의 멋을 풍기는, 오륙도가원

자연을 읽어내다

정재헌이 디자인한 건물의 공통점은 자연을 거스르지 않
는 자연스러움이라 할 수 있다. 지극히 모던한 형태를 취
하지만, 궁극적으로는 주변 환경과의 조화와 시적 교감을
희구한다. 그래서 그는 건물을 지을 때 대지가 주는 조건
에 적극적으로 반응하고자 하며, 건물의 군데군데에 틈을
내어줌으로써 내외부의 소통이 일어나도록 한다. 그는 이
렇게 말한다.

"땅은 건축물을 짓기 위해 중요한 요소이며,
대지가 주는 조건으로 인해 건축의 표현이 이루어진다."

무리하지 않은 세련된 디자인의 멋을 풍기는, 오륙도가원

디자이너의 철학은 이 건물에도 여실히 반영되었다. 대지가 가진 조건과 건축의 형태가 아주 잘 버무려져 있다는 점이 이 건물이 가진 일차적인 매력 포인트일 것이다. 이 땅을 찾아낸 건축주의 안목도 높이 사야겠지만, 대지를 대하는 디자이너의 자세 또한 훌륭했다 평할 수 있겠다. 아무리 멋진 땅이더라도, 디자이너가 대지의 속살을 읽어내지 못한다면 대지의 아름다움은 드러나지 못하게 되는 것이다. 이 건물이, 이 땅에 들어섬으로 인해 산과 하늘과 바다를 대면하고 살아온 대지의 오랜 속성이 세상 사람들에게 알려지게 된 것이다. 지긋한 느낌으로 전달되는 속살의 보드라움으로 인해 사람들은 이곳에 대한 깊은 애정을 가지게 된다.

디자이너의 몇몇 디자인 수법들은 이런 느낌을 확연하게 만든다. 건물 전면으로 넓게 펼쳐놓은 잔디마당은 맘껏 뛰놀 수 있는 자연의 품속 같다. 새롭게 조성된 초록의 지평선은 원경의 바다 수평선과 교응한다. 또한 데크마당 아래를 흘러내리도록 조성한 수공간은 계곡의 지형이 가진 원형적인 흔적을 담아낸다. 물에 투영된 하늘빛은 바다의 물빛과 겹쳐져서, 흘러흘러 순환하는 자연의 섭리를 단적으로 보여 준다. 산세, 바다, 하늘의 기운과 흐름이 만나는 곳에서 가슴속으로부터 순수해짐을 느끼게 된다. 거기서 사람들은 속에 담아 두었던 진심의 보따리들을 술술술 풀어내고 있다.

담백함의 맛

자연에 첨가된 요소가 자연 그 자체와 가장 잘 어우러질 때 드러나는 멋이 바로 '담백함'이다. 작위하고 싶지만 작위(作爲)하지 않는 절제된 ……. 미학자 김영기는 그의 책에서 "담백(淡白)의 디자인 감각은 담백한 음식의 순수한 맛같이 자신의 내부로부터 순수하게 표출되는 자기다움의 인간미를 바탕으로 하는, 자기다움의 맛이다."라 표현하였다.

무리하지 않은 세련된 디자인의 멋을 풍기는, 오륙도가원

이 건물에 사용된 재료들은 철저히 담백함의 멋을 표현하기 위해서 채택되었다. 벽면에 사용된 주재료로는 표면 그라인딩(grinding: 표면을 반들반들하게 가는 방식) 처리한 시멘트 벽돌을 통줄눈으로 쌓아 올렸으며, 천장은 결을 그대로 살린 미송합판으로 마감하였다. 바닥은 시멘트 마감 후 에폭시 코팅 처리하여 천장과는 대조되도록 하였다. 유일하게 덧입혀 마감한 것은 일부 천장의 흰색 페인트다. 그 흰색의 빛깔도 결국 스스로 드러나기 위해서가 아니라 나머지 재료와의 일체화를 공고히 할 요량으로 채택된 것이다.

이처럼 건물은 모든 표현에서 절제와 탈기교의 원칙을 지키고 있다. 심지어 건물의 지붕 전체는 슬레이트 골판재가 덮고 있다. 보다 고급의 지붕 마감재들이 가능하였겠지만, 잡스러움을 겸하여 두지 않기 위한 최선의 선택이 아니었나 싶다. 건물 어디에도 눈길을 사로잡는 것을 허용하지 않았다. 시각을 혼란스럽게 만드는 요소가 없기 때문에 한편으로는 심심하게 보이는 것이다. 화장끼 없는 뽀얀 민낯을 보는 듯이.

건물의 선과 선 사이에도 담담함이 느껴진다. 수평선의 긴 지붕 라인은 지면과 더욱 밀착되게 만들면서도, 뭍으로부터 바다를 향하는 시각적 방향감을 형성한다. 또한 벽 군데군데 뚫어놓은 창은 주변의 경치를 담는 액자와 같은 역할을 한다. 차경의 효과를 극대화하기 위해 창은 통창, 사각 큰창, 수직 쪽창, 하부 수평창 등 여러 가지 모양과 크기로 개구(開口)되어 있다. 바라보는 위치와 각도에 따라 밖의 풍경은 다양하다. 자연은 실내까지 스며든다.

이 건물의 멋스러움을 더욱 느끼려면 해질녘의 시간에 방
문하는 것이 좋을 듯하다. 볕이 작렬하는 낮시간 동안에는
소박한 재료와 형태가 미처 빛을 발하지 못한다. 그나마 태
양볕이 수그러들 즈음에는 땅의 흙내음, 자작히 떨어지는
물소리, 바람에 부대끼는 나무소리와 어울려 담백함의 깊
이가 서서히 진해지기 시작한다. 아예 해가 다 진 이후, 자
연에 파묻힌 독보적인 야간 경관의 모습도 제법 아름답게
보인다. 그리고 그냥 보는 것보다는 사진 앵글을 통해서 보
면 훨씬 매력적으로 보인다. 즉 사진발이 잘 받는 건물이라
는 것이다. 왜냐하면 어느 위치에서 찍어도 자연의 배경 이
미지가 함께 포착되기 때문이다.

(145,147,153쪽 사진제공: 정재헌 교수님)

　무리하지 않은 세련된 디자인의 멋을 풍기는, 오륙도가원

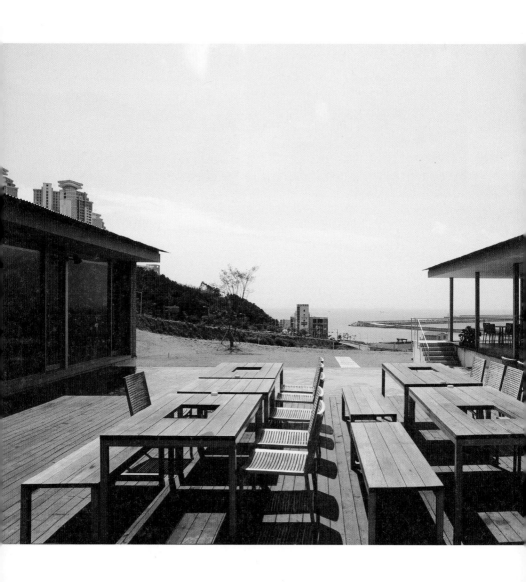

　　고래(古來)로 최고의 미감(美感)은 담백함
이 아닐까. 적어도 우리 한국인의 정서
에서는 그렇다. 옷도, 맛도, 음악도, 미
술도, 건축에서도 어우러져서 깊은 맛
을 은근히 드러내는 것을 가장 높은 수
준의 완성미로 꼽는다. 검박해 보이지만
누추하지 않고, 화려해 보이지만 주변을
배려하는 멋을 낼 줄 알아야 한다. 오륙
도가원에서 그 가능성의 단면을 본다.

　　　무리하지 않은 세련된 디자인의 멋을 풍기는, 오륙도가원

공간, 정서를 담다　　156

space ^ tour ^ tips

진입로 _ 오륙도가원의 첫 대면은 진입로에서 시작된다. 옴폭 감싸여진 경사 지형에 배치된 건물의 형상을 위에서부터 걸어 내려오면서 봐야 한다. 그리고 건물의 후면 주차장 쪽에도 산책로가 형성되어 있으니 거기서도 산과 바다와 어우러진 건물의 형상을 구경한다.

식당과 카페 _ 세 개로 분리된 각각의 건물 동에 조금씩 다른 분위기로 식당이 배열되어 있다. 뷰포인트의 다양화를 위해 창의 위치나 크기가 각기 다르다. 가운데에는 데크마당과 수공간이 있고, 건너편 카페는 전체 통유리로 시원하게 뚫려 있다.

잔디마당 _ 건물 전면에 끝이 보이지 않을 정도로 멀리까지 잔디마당을 만들어 놓았다. 적당히 배가 부른 손님들과 아이들의 자유롭게 뛰어노는 모습이 참 멋지게 연출된다. 여기서 뒤로 돌아 얌전히 땅 위에 얹혀진 건물의 전경을 보는 것도 괜찮다.

무리하지 않은 세련된 디자인의 멋을 풍기는, 오륙도가원

언저리 플레이스

해군작전사령부

–

오륙도가원에서 내려다보이는 바다에 긴 방파제가 설치되어 있는 것이 보인다. 방파제 따라 내항에는 일반 고기잡이 선박이 아니라, 군함들 몇 척을 볼 수 있다. 대한민국 해군의 전투사령부인 〈해군작전사령부〉가 매립지역에 넓게 포진하고 있다. 한국전쟁 중인 1952년 8월 1일 경상남도 진해구에서 작전부대의 통솔을 위해 창설되었던 해군작전사령부가 2007년 12월 1일 부산으로 이전한 것이다. 이곳 해군작전사령부는 군사시설이기에 평소에는 접근 자체가 통제되지만, 간혹 '국군의 날'과 같은 기념일에 개방행사를 진행하기도 한다. 이때는 해군들의 안내에 따라 함정과 헬기, 함재기에 직접 타 볼 기회가 있다.

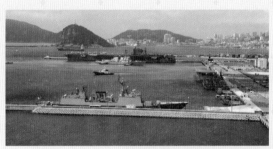

언저리 플레이스

이기대와 오륙도

—

오륙도가원에서 식사를 한 후, 반드시 들러야 할 부산의 명소가 가까이에 있다. 차로 2~3분 거리, 용호동 끝자락에 있는 이기대가 바로 그곳이다. 부산의 대표 관광지인 태종대만큼이나 아름답다. 그리 험하지 않으면서도 경치가 하도 좋아 주말이면 타지에서 방문한 등산객들이 줄을 잇는다. 망망대해를 옆에 끼고서, 광안대교와 해운대지역을 조망하며 시작된 길은 부산의 상징 중 하나인 오륙도를 대면하면서 끝을 맺으니 이보다 더 환상적인 해안산책로가 또 있을까 싶다. 자연보존이 잘 되어 있던 곳이라 기기묘묘한 암반들을 구경할 수 있으며, 중간중간에 만나는 구름다리나 전망대, 어울마당 등은 걷기의 즐거움을 배가시켜 준다. 야경도 으뜸이라 포토그래퍼들의 출사코스로도 제격이다.

오륙도는 정말이지 코 앞에서 만나게 된다. 부산 육지에서 가장 가까이에서 볼 수 있는 곳이다. 김태규 시인의 '오륙도' 시에서 말한 것처럼, 바다 위에 나열되어 있는 섬들은 마치 돌 수제비를 던져 놓은 듯하다. 성큼성큼 다가가 바다를 배경으로 찍는 그 어떤 사진도 예술이 되며, 팔을 벌리면 바다를 가로지르는 새가 된 듯 자유로움을 만끽하게 된다.

아득히 먼 천지개벽적

어느 거룩한 손이 있어

돌 수제비를 떠 덤벙덤벙 던져 놓았다.

　　　　　　　　　　　　　　－ 김태규 '오륙도' 중

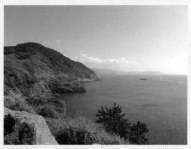

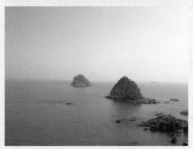

언저리 플레이스

용호농장

—

용호동이 가진 지울 수 없는 기억이 〈용호농장〉이다. 한센
인들의 집성촌이었으므로, 누구도 편히 접근할 수 없었던
곳이었다. 과거 일제강점기때부터 형성된 이 동네에서 주
민들은 주로 양계를 하며 생계를 유지하였으며, 후에는 가
구공장으로 사용되기도 하였다. 하지만 2003년부터 강제
이주가 시작되었고, 지금은 집들도 남김없이 모두 철거되었
다. 이제는 농장의 뒤편 부지에 대규모 아파트가 건립되어
과거의 물리적 흔적은 전혀 남아있지 않다.

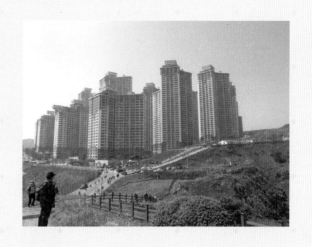

애환의 시간을 품은 땅에는 다시 풀이 자라나 푸른 바다
를 마주하고 있다. 그나마 반가운 소식은 최근에 이곳이 생
태공원 예정지로 지정되었으며, 시 재정을 투여하여 도시
수변공원으로 개발한다고 한다. 관련 언론기사는 이렇다.

시는 농장을 철거한 뒤 훼손된 자연경관을 치유하
는 사업부터 시작할 계획이다. 일본 강점기 때 지
어진 지하 군사시설 포진지(砲陣地)를 개·보수해 생
태 박물관(500㎡)도 조성할 계획이다. 또 전문가 자
문을 거쳐 해양생물과 육지생물의 인공 서식처를
만들어 교육·문화·자연 휴식처를 조성하고 전통
마을 숲도 조성할 계획이다.

– 중앙일보 2012.05.25 기사

공간, 푸르름에 물들다

책방을 넘어 청소년 인문학 소양 교육의 장을 펼쳐나가는

인디고서원

위치 부산시 수영구 남천동 20-7 전화 051-628-2897 웹사이트 www.indigoground.net 디자이너 함성호 대지면적 133.2㎡ 건축면적 79.68㎡ 연면적 332.06㎡ 규모 지상 4층·지하 1층 외부마감 전돌 주차 건물 옆 유료주차장 특이사항 에어컨이 없는 건물이기에 아주 더운날은 좀 덥다. 건물 맞은편 '에코토피아'를 같이 운영하고 있음

인디고서원은 입시학원이 즐비한 남천동의 한 이면도로에
자리잡고 있다. 1층 주출입구 외벽에 작은 글씨로 '청소년
을 위한 인문학 서점'이라 적혀 있고, 열린 문 안으로 책들
이 진열되어 있는 것으로 보아 영락없는 동네 책방이다. 하
지만 문을 열고 들어서면, 학생들 참고서나 각종 잡지들
로 가득한 여느 '동네 책방'과는 뭔가 다르다는 것을 느끼
게 된다. 당장 건물의 외양에 있어서, 무심하게 등을 기대
고 있는 주변의 건물들과는 다른 이미지를 보인다. 박공모
양의 진녹색 지붕에 벽 전체는 모두 푸른빛이 살짝 감도는
회색 전돌로 마감되어 있다. 거기에 크고 작은 초록빛 창문
들이 사방으로 뚫려 있다. 그리고 건물 후면에는 넓은 잔디
마당으로 된 뒤뜰과 자연스럽게 심어놓은 나무들까지 푸르
름을 더하고 있다. 도심지 내 창연한 모습을 띠고 있는 이
건물의 건립배경이 궁금해졌다.

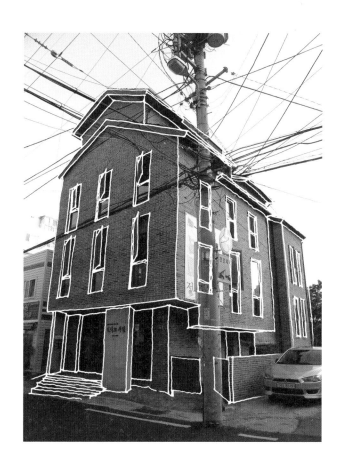

책방을 넘어 청소년 인문학 소양 교육의 장을 펼쳐나가는, 인디고서원

공간, 푸르름에 물들다

인디고서원은 자기가 소중히 여기는 것에 대한 꿈과 소신을 꿋꿋이 실현해낸 여성 CEO에 의해 탄생하였다. 인디고서원의 대표인 허아람 씨는 젊어서부터 청소년들과 독서토론 수업을 진행하면서 사유의 힘이 가진 가치를 깨달았다. 내면적 깊이가 느껴지는 외국의 서점과 도서관을 체험하고 돌아온 2004년 어느날 좋은 책을 선별해서 판매하는 작은 책방을 열게 되었다. 그러더니 2008년에 지금의 4층짜리(지하층을 포함하면 5개층) 단독 건물을 신축하기에 이른다. 서점으로써의 기능뿐만 아니라, 각종 토론회나 강연행사 등 청소년들의 사색의 지평을 넓힐 수 있는 의미 있는 일들을 벌여왔다. 최근에는 청소년들이 직접 만드는 인문교양지 〈INDIG+ing〉의 발간과 국제적인 '인디고 유스 북페어' 행사를 기획 및 실행하여 세간에 주목을 받았다. 한계를 뛰어넘는 도전정신과 올곧은 일에 매진하는 이런 푸릇푸릇한 정신이 지금의 인디고서원을 있게 한 원동력임에 틀림없다.

성적 위주의 입시교육에 쳇바퀴 돌 듯 젊은날을 소진하는 우리 청소년들에게 이런 선한 장소가 있다는 것은 참으로 귀한 일이 아닐 수 없다. 홍보대사를 자임(自任)해서라도 이런 푸른 빛깔의 원천지를 널리 알려야 하지 않을까 생각한다.

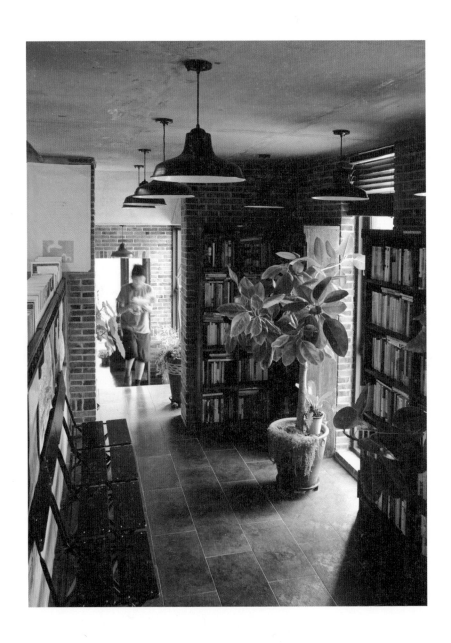

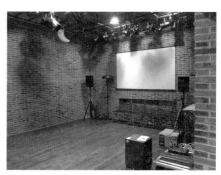

책방을 넘어 청소년 인문학 소양 교육의 장을 펼쳐나가는, 인디고서원

푸르름, 젊음과 생동의 빛깔

인디고서원의 안팎은 온통 푸르름의 빛깔이 감돈다. 디자인 의뢰자의 푸른 꿈에, 건물 설계자의 푸른 마음이 덧칠되어 푸르름이 더욱 짙어지게 된 것이 아닌가 싶다. 아마 모르긴 해도 건물 신축을 기획할 당시부터 의뢰자와 건축가 사이에 마인드의 교류가 충분히 있었을 것이라 짐작된다. 더더욱 반갑고도 고마운 일은 건축가에 의해 정의내려진 공간을, 사용자들이 더욱 잘 가꾸며 살고 있다는 사실이다. 푸른 마음이 자신이 하는 일의 분야를 넘어, 생활하는 공간에까지도 오롯이 담겨져 있다.

건물 외부에서 보았던 푸르름의 빛깔은 내부로 들어가서도 이어진다. 아니 내부로 들어갈수록 빛이 더욱 풍성해진다. 소위 말해, '물반 고기반'이 아니라 '책반 식물반'이라 말할 수 있을 정도로 실내에는 식물로 가득하다. 창결에는 어디나 크고 작은 화분들이 자리의 주인인양 버젓이 놓여 있다. 그리고 선반이나 싱크대, 문옆 등 빠끔히 빈 곳에는 어김없이 연두빛으로 코디네이션되어 있다. 심지어 가구나 창틀, 문에도 그린 컬러가 칠해져 있다. 초록빛깔은 전돌로 마감된 벽체와 시멘트미장의 천장이 내뿜는 회색의 차분함에 대비되어 공간을 생동감 있게 만들어준다.

초록에 대한 압권은 건물의 높이만큼 키가 큰 중정의 나무다. 좁고 긴 건축부지를 길이방향으로 건물을 배치하면서 과감히 가운데 부분을 비워내어 아름드리 은행나무 한 그루를 심은 것이다. 중정은 긴 건물을 두 동강이로 나누었지만, 사실은 이쪽과 저쪽의 공간을 더욱 긴밀하게 연결하는 장치가 되었다.

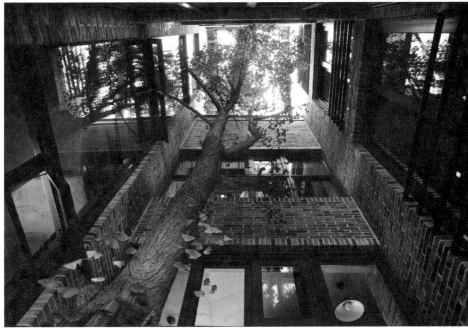

책방을 넘어 청소년 인문학 소양 교육의 장을 펼쳐나가는, 인디고서원

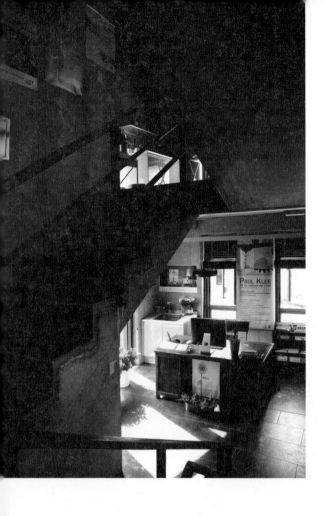

나무를 중심으로 내부 동선이 사각형으로 돌아 움직이게 끔 되어 있으며, 그로 인해 건물 사용자는 항상 이 나무와 함께 생활하게 되어 있다. 나무가 있는 깊은 중정은 각 층 실내 공간에 빛을 배달해주며, 바람길의 수직통로가 된다. 그리고 나무의 호흡은 열린 창을 통해 여과없이 전달되며, 계절마다의 변화를 보여준다.

사실, '인디고(indigo)'라는 용어 자체가 남색계열의 컬러를 지칭하는 말로, 젊음과 생동을 상징한다. 푸른빛이 감도는 회색 전돌도, 초록빛 컬러의 많은 창들도, 중정의 키 높은 나무도 모두 꿈과 희망이 자라는 푸른 공간을 만들기 위한 디자인 의도에서 선택된 것으로 보인다. 그리고 실내 가득한 화분들은 쾌적한 환경, 나아가 건강한 사회를 만들고자 하는 바람이라 할 수 있을 것이다.

숨 쉬듯 자연스럽게 흐르다

푸르름은 급조하여 만들어질 수 없다. 씨가 땅에 묻히고 많은 날 동안 비와 빛을 맞아 싹이 나고 줄기에 힘이 붙은 다음에야 푸르른 잎이 맺히는 것처럼, 순리를 따라 자연스럽게 만들어지는 것이다. 형색이야 인위적으로라도 조작할 수 있겠지만, 생명의 흐름은 자생적 과정을 통해서만이 담길 수 있다.

인디고서원은 기계적이거나 기능적 방식에 의해 통제하는 다른 건물들과는 다른 몇 가지 특이점이 있다. 그 중 하나가 건물의 벽면 어디에나 뚫려 있는 창이다. 사방으로 창이 있기에 하루 내내 온화한 채광이 들어오며, 창을 열면 바람의 길이 열린다. 들숨과 날숨의 호흡으로 신체리듬을 조절하는 것처럼, 건물은 통풍의 흐름을 유도함으로써 스스로 호흡하는 것이다. 에어컨 장치를 거부하였기에 며칠간의 여름 폭염에는 견디기 쉽지 않을 것이다. 이것은 지구온난화를 우려하는 생태주의적 푸른 신념의 표명이자, 실천의지다. 간단한 얘기처럼 들릴지 모르나, 사실 여러 사람이 함께 사용하는 공간에서 이같은 결심을 유지한다는 것은 결단코 쉬운 일이 아니다.

책방을 넘어 청소년 인문학 소양 교육의 장을 펼쳐나가는, 인디고서원

이 건물의 또 한 가지 특이점은 내부 공간의 다양한 레벨이다. 오르다 멈추고, 열렸다 닫히는 공간의 변화가 전 층에 반복, 적용되어 있다. 작은 공간이지만 바닥 레벨의 변화에 의해 동선의 흐름이 물 흐르듯 자연스럽게 형성된다. 그러면서도 벽에 의한 획일적인 구획이 아니기에, 공간은 개방감과 변화감의 효과를 가진다. 딱딱하게 경직되어 있지 않은 공간에서 사람들은 자유로운 행동양식을 보인다. 서너단의 계단은 걸터앉아 책을 읽는 공간이 되기도 하고, 열린 간이 카운터는 청소년과 선생님 간의 격식 없는 토론 장소가 되기도 한다. 자연스러운 흐름이 강조된 숨 쉬는 공간은, 어느 것도 변형이 불가능하게 보이는 미니멀리즘적 공간과는 분명 차이가 있다.

'숨'을 쉬다

'숨 쉬는 것'은 다른 한편으로 '숨'을 쉬는 것이다. 초고속의 정보와 교통망의 현대를 사는 사람들에게 잠시 잠깐 '숨'을 고를 여유가 절실하다. 쾌속의 일상 속에서 머무름의 공간은 우리의 영혼마저 맑게 만들어준다. 각종 미디어에서 쏟아내는 비주얼 이미지 대신에, 더듬더듬 의미를 곱씹으며 아날로그적 정서를 읽을 시간을 가지는 것은 우리의 정신 건강을 이롭게 한다. 인디고서원의 공간은 그러한 내면적 깊이와 여유가 느껴진다. 이곳에서는 자신도 모르게 크게 한 번 숨 고르기를 하게 된다.

책방을 넘어 청소년 인문학 소양 교육의 장을 펼쳐나가는, 인디고서원

이 건물을 디자인한 건축가 함성호는 누구보다도 '숨고르기'의 의미를 잘 이해하는 것 같다. 시인으로도 잘 알려져 있는 건축가는 시를 쓰듯, 이 공간을 만들어 내었다. 실내로 들어온 듯하나 다시 외부 중정을 통해 2층 공간을 허락한다. 하나의 층 안에도 높이 차이를 두어 긴 사색의 골목을 지나는 느낌이다. 뱅글뱅글 돌아서 오르는 길목 어디에서나 볼 수 있는 중정의 나무는 시적 서정과 사색을 촉발시킨다. 책으로 응집되어 있는 1층에서 한 층을 내려서면 소집회가 가능한 지하 사랑방이 있고, 2층 서점 공간에서 한 층을 더 올라가면 토론 및 회의가 가능한 열린 공간을 만나게 된다.

수직, 수평으로 열었다가 다시 닫고, 연결되면서도 나뉘어진 밀도의 변화는 기분 좋은 긴장의 상태를 만들어 준다. 시어(詩語) 사이의 벌어진 간극에 숱한 사건과 감성이 뒤엉켜 응축되는 것과 같이, 중정에, 사면 뚫린 창가에, 오르내리는 계단에, 크고 작은 빈 공간에 말로 표현하지 못할 농밀한 정서가 흐른다.

이 농밀함의 에너지가 최고조에 달하는 공간이 바로 초록 지붕 바로 아래 자리잡은 다락방이다. 일반 방문객에게는 노출되어 있지 않은 공간이다. 이 공간에서 나는 잠시 숨이 멎었다. 참고 참던 눈물샘을 결국 터뜨리게 만드는 명장면을 대면할 때와 같이, 일순간 감성이 몰입되면서 무심결에 감탄의 말이 입밖으로 툭 튀어 나온다.

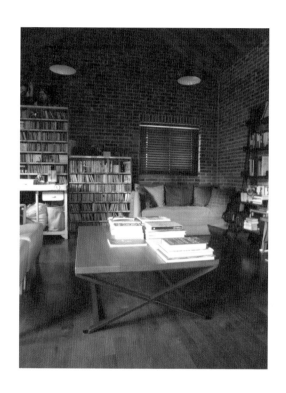

책방을 넘어 청소년 인문학 소양 교육의 장을 펼쳐나가는, 인디고서원

"아! 공간 참 아름답다!"

목재로 된 박공지붕에 동일하게 전돌로 마감된 공간임에
도, 푸르름을 향한 열정과 고뇌의 에너지가 응집되어 있음
을 느낄 수 있다. 이 꼭대기 공간은 삶이 녹아 있는 시(時)
로서의 공간이다.

다락방의 발코니로 나오니 중정의 나무 정수리가 보인다.
건물을 비집고 나와 하늘을 향해 손을 뻗치고 있다. 하늘
빛도, 파란 바람도, 애잔한 비도, 진한 흙내음도, 내일에 대
한 희망도 이 나무에 대롱대롱 매달려 있다. 공간은 이 나
무와 함께 자라간다. 푸르름에 물들어 간다.

66 책방은 단지 책이라는 물건을 매매하는 상업
공간이 아님을 인디고서원이 말하고 있다.
사람들의 경험과 지성의 결정체인 책을 소
중히 여기며, 그 내용을 나누고 공유함으로
써 보다 더 나은 사람과 사회를 만들어가기
를 희망하는 곳이 바로 인디고서원이다. 그
것을 실천하려는 모습이 공간에 담겨 있다. 99

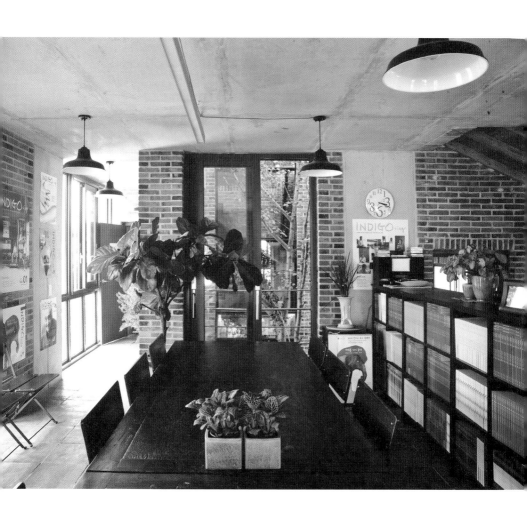

책방을 넘어 청소년 인문학 소양 교육의 장을 펼쳐나가는, 인디고서원

space ^ tour ^ tips

책방 _ 1층 문을 열자마자 책으로 빼곡한 작은 책방 공간을 만난다. 하늘을 향해 치뻗어 있는 중정의 나무를 보며 2층에 오르면 탁 틔어진 열린 책방 공간을 다시 만나게 된다. 책들은 보기 좋은 눈높이로 진열되어 있고, 어디서든 잠시 기대앉아 책 읽을 수 있는 여유공간이 있다.

모임공간 _ 지하층에 간단한 공연이 가능한 작은 집회 공간이 있다. 온통 벽돌로 마감된 따스해 보이는 공간이다. 인디고서원 뒷마당 역시 간헐적인 야외행사가 가능한 자연 속 아틀리에 공간이다. 둘러 모여 책 스터디하는 공간과 다락방과 같은 아지트 공간도 있다.

옥상층 _ 박공지붕 바로 아래의 옥상층 꼭대기 공간은 이 집의 주인장 아램샘의 개인 작업실이다. 일반에게는 개방되어 있지 않지만, 식구들끼리는 편하게 들락거리며 회의도 하고, 쉬기도 하는 것 같다. 베란다로 나가면, 집 중정을 뚫고 올라온 나무의 정수리를 볼 수 있다.

책방을 넘어 청소년 인문학 소양 교육의 장을 펼쳐나가는, 인디고서원

언저리 플레이스

인디고잉(INDIGO+ing)
–

인디고서원에서 발간하는 계간지인 '인디고잉'은 지면(紙面) 위에 청소년들의 살아있는 정신을 담는 장(場)이다. 청소년들이 직접 만드는 인문교양지로, 실제로 15~19세의 청소년들이 편집기자가 되어 기획, 취재, 인터뷰, 기사작성 등 다양한 활동을 하고 있다. 이 잡지에서 다루고 있는 주제들은 청소년들의 일상의 고민에서부터 건강한 사회에 대한 논담까지 폭 넓고 깊이가 있다.

vol.30(2011년 7–8월호)에 담긴 주제들을 인용하면, 우선 큰 꼭지가 '꿈꾸지 않는 자는 청년이 아니다', '나를 만나다', '세계와 소통하다', '행복한 책읽기', '더불어 실천하다', '사랑이 아니면 인생은 아무것도 아니야' 등으로 구분되어 있다. 그 세부내용으로 사용하는 키워드에는 '책을 말하다', '생태적 삶', '들꽃 이야기', '큰 물음 작은 철학', '시와 즐겁게 소통하기', '희망을 일구는 사람들', '예술을 품다', '정의와 희망을 심다', '함께 사는 교육', '인간의 조건', '강을 추억하다', '지구 반대편이 멀다고 생각하세요', '내가 만난 영원한 소년' 등이 눈에 들어온다. 신선해 보인다. 청소년을 위한 이런 건강한 잡지가 있다는 것이 참으로 다행스럽다. 하지만 잡지 발간에 재정적인 어려움을 겪고 있음은 안타깝다.

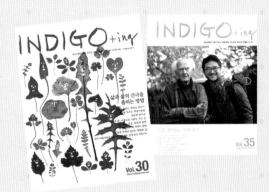

한 청소년 독자의 독자후기를 인용한다.

"청소년들이 가진 힘이 얼마나 클까? 이 질문에 저
는 청소년들이 가진 힘이 아주 미약하다고, 아니면
아예 없다고 생각했습니다. 우리는 미성년자라는
이름으로 불리면서 보호받아야 할 약자라고만, 어
른들의 결정에 따라 움직인다고만 느꼈습니다. 하
지만 인디고잉을 읽으면서 청소년의 힘이 결코 작
지 않음을 인식하기 시작했습니다. 우리도 의심합
니다. 우리도 분노합니다. 우리도 감동합니다. 우리
도 하나의 힘입니다. 청소년이 말할 때 더 큰 힘이
되기도 한다는 것을, 청소년만이 말할 수 있는 것
도 있다는 것을 알게 되었습니다."

– 한동혁 님(18세), 인디고잉 vol.30 p.181

언저리 플레이스

에코토피아(ECOTOPIA)

인디고서원 바로 앞에 산뜻한 노란색 문과 어닝(차양 천막)이 있는 작은 레스토랑이다. 간판에 적혀 있는 글귀가 의미심장하다. '작은 혁명가를 위한 작은 식당'. 이곳은 인디고서원에서 운영한다. 신선하게 잘 재배된 유기농 재료를 사용하고 공정무역을 통해 거래된 물품을 제공하고 수익금으로 제3세계 국가의 교육을 돕는다고 한다. 그야말로 올곧은 취지로 운영되는 반듯한 식당이다. 왠지 들어가서 뭐라도 팔아줘야 할 것 같다.

그래서 그런지 내부 공간도 온통 밝고 푸르다. 벽면과 의자, 조명등에도 노란색이 적용되었으며, 메뉴판 벽에는 옐로우, 그린, 시안 컬러를 조합하여 신선함을 느끼게 한다.

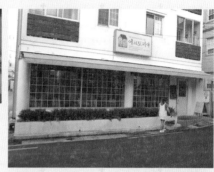

인디고서원과 같이 곳곳에 식물이 놓
여 있고, 대형 유리창의 격자 흰색 프레
임은 바깥세상을 새로운 관점에서 보게
한다. 여기 메뉴로는 간단한 식사와 커
피, 차, 팥빙수 등이 있으며, 유기농 설
탕과 다이어리, 엽서, 도서 등의 물품
들도 판매하고 있다. 문의전화는 051-
628-2802.

언저리 플레이스

소규모 문화공간들
–

인디고서원이 있는 남천동 주변은 오래 전부터 문화적 잠
재력이 다분했다. 동네가 오래되어서 그런지, 아니면 예전
에 부유한 동네라서 그런지. 우선 소규모 연극 무대인 소
극장이 곳곳에 포진하고 있다. 공간소극장(051-611-8518), 디
코소극장(051-464-1996), 액터스소극장(051-611-6616), 광안리
바닷가 쪽에 너른소극장(051-622-3572), KBS 방송국 옆에
SM아트홀(051-611-0076) 등에서 실험적인 공연들이 벌어지
고 있다. 조금 떨어진 경성대 부근의 초콜릿팩토리(051-621-
4005), 용천지랄소극장(051-625-0767)까지 더하고 보면, 이 지
역 일대가 소극장 밀집구역이라 해도 과언이 아니다.
그 외에도 이 지역 주변으로 대안적 문화공간들이 여럿
있다. 〈문화공간 빈빈〉은 다양한 계층을 대상으로 하는
인문학 강좌를 진행하고 있으며, 북카페 〈엘름〉에서는 보
다 대중적인 문화교실(커피교실, 작은음악회, 주부영어회화, 사진

교실 등)을 열고 있다. 목욕탕을 개조하여 만든 갤러리 〈반
디〉는 안타깝게도 얼마전 어려운 사정으로 다른 동네로
이전하였다. 지역을 기반으로 하는 풀뿌리 문화저항운동
의 아지트들이 하나둘 사라지는 것이 아니라, 일상 문화
속에 더욱 깊숙이 자리를 잡아 우리네 삶을 융성하게 만
들어주길 바란다.

Hip Place <u>07</u>

공간, 촉수를 내밀다

물 좋기로 소문난 해운대의
클럽막툼

위치 해운대구 중동 1124-6 코스모타워 지하1층 전화 051-742-0770
웹사이트 www.maktum.co.kr 디자이너 need21 유정한 시공 need21 면적
680㎡ 내부마감 광섬유·s'stl 미러·메탈 스터드·시멘트 보드·에폭시 특
이사항 클럽·파티·이벤트·런칭쇼·서포터스 파티 등 가능 MUSIC GENRE
electronic·hiphop·house·reggae·r&b

촉수(觸手)란, '하등 무척추동물의 몸 앞부분이나 입 주위에 있는 돌기 모양의 감각기관'을 말한다. 몸통에서 삐죽이 삐져나온 촉수는 이리저리 흐느적거린다. 그러다가도 포식의 순간이나 초감각의 상황에는 촉수를 곧추 세워 민첩하게 활동한다. 재생의 에너지를 섭취하며 신생의 욕망이 꿈틀대는 감각기관이다.

그런데 공간에도 이런 촉수가 있다는 것을 새삼 알게 되었다. 해운대 바다를 코앞에 두고 있는 클럽 막툼. 20대 초중반의 청년들이 공간의 촉수에 이끌리어 여기저기에서 모여든다. 바다의 기운을 그대로 빨아들인 공간에는 음악과 젊음의 열기가 뒤엉켜 북적인다. 깊은 심해에 빠져 내려간 듯 묵직한 압력과 몽롱함에 밀려다니다가, 어느 순간 물의 흐름을 감지하고는 유영(遊泳)하기 시작한다. 공간이 내민 촉수에 휘감겨 몸도 같이 흐느적거리게 된다.

물 좋기로 소문난 해운대의 클럽막룸

젊은 클러브들은 삼삼오오 어울려 리듬을 탄다. 가벼운 움직임으로도 비트의 흐름을 놓치지 않는다. 디제이의 현란한 비트 매칭과 믹싱에는 보다 격렬한 반응으로 호응한다. 손을 들고 소리도 질러댄다. 주변에 약간의 여유공간이라도 허락되면, 갈고 닦은 클럽스텝(일명하여 콩콩이춤이라 한다)을 뽐낸다. 폴짝폴짝 지그재그로 리듬에 몸을 맞춘다. 공간 전체를 하나의 울림통처럼 만드는 저주파음과 레이저 빔과 같이 공간 곳곳을 찔러대는 고주파음이 욕망의 감정선을 심하게 흔들어댄다. 음악과 공간의 기운이 하나의 파동이 되어 잠자던 감각을 불러일으키고, 촉각을 곤두세우게 한다.

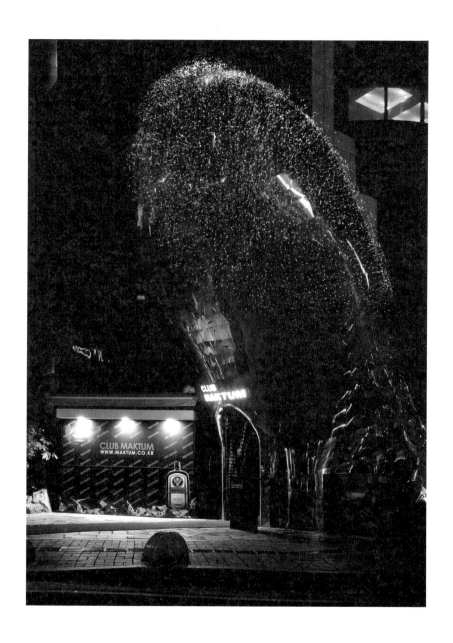

물 좋기로 소문난 해운대의 클럽막툼

심해로의 유혹

클럽 막툼의 초입에는 정말 특이하게 생긴 구조물이 과장된 스케일로 세워져 있다. 낮에는 그냥 모르고 지나칠 수도 있으나, 밤이 되면 묘한 LED조명 연출이 주위의 눈길을 사로잡는다. 기묘한 생김새로 인해 다양한 상상을 불러일으키게 하지만, 디자이너의 의도는 해저 생물체에서 유추된 것이라 한다. 유선형으로 제작된 스테인리스스틸 미러의 매끈한 표면 위에 광섬유 다발이 촉수처럼 삐져나와 있다. 촉수는 바람에 이리저리 흔들리며 색색으로 변한다. 바닷가의 젊은 열기를 심해로 이끌어 들이고자 하는 유혹의 손길과 같이 더듬이를 곧추세우고 있다.

지하에 자리 잡은 클럽 안으로 진입하기 위해서는 직선 계단과 유선형으로 휘어 있는 긴 통로를 따라 들어가야 한다. 내부에서 흘러나오는 쿵쾅거리는 소리는 바다 속으로 침잠해 내려가는 기운을 고조시킨다. 시각적 몽롱함을 자극시키기 위해서 자동차 헤드라이트를 재활용한 천장 조명장치의 LED 컬러는 수시로 변화하고, 양쪽 벽면 스틸 마감재에 조명빛이 그대로 투영되게 하였다. 이 전이공간은 마치 관악기의 진공관의 내부 같기도 하고, 바다 속 거대 생물체의 입속 같기도 하다. 심해로의 유혹에 이끌리어 아득한 지하의 시간 속으로 빨려 들어간다.

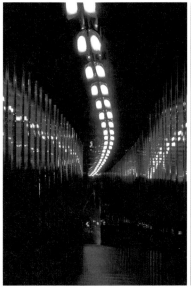

물 좋기로 소문난 해운대의 클럽막튬

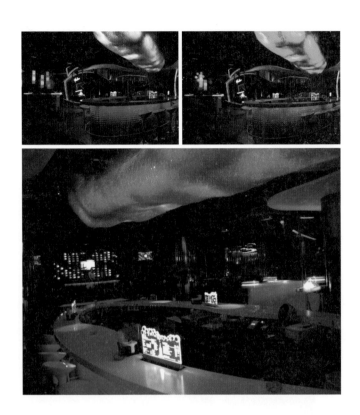

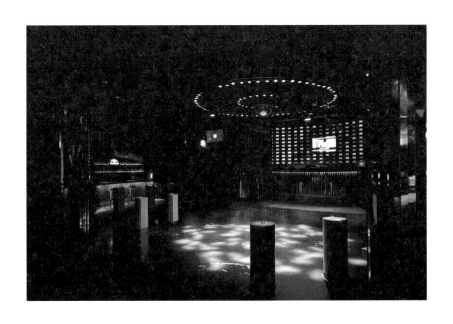

물 좋기로 소문난 해운대의 클럽막툼

환상을 불러일으키는

내부 공간은 메인 스테이지를 중심으로 DJ 스탠드가 한 단 높은 곳에 위치해 있고, 그 맞은편으로 유선형으로 생긴 오픈 바(bar)가 배치되어 있다. 그리고 스테이지의 양측면에는 독립된 룸 공간과 중이층(中二層)으로 된 VIP 공간이 각각 자리 잡고 있다. 높은 천장에는 다양한 방식의 라이팅 장치에서 쏟아내는 화려한 조명이 스테이지를 휘저으며, DJ 박스에서 조제된 음원은 벽을 타고 공간 구석구석으로 파고 들어간다.

인테리어 디자이너 유정한은 막툼의 디자인 개념을 'sea space'라고 한다. 해운대 바다가 지닌 낭만을 그대로 끌어와 젊음의 개성을 토해내고 자유로움을 만끽할 수 있는 장소를 만들고자 하였던 것 같다. 실제로 공간의 곳곳에 바다를 상징하는 이미지들이 연출되어 있음을 발견할 수 있다. 오픈 바의 바닥재와 테이블 하부벽에 부착된 철재 패턴은 조명을 받으면 마치 어류의 비늘같이 보인다. 측면에 있는 바의 벽과 천장에는 온통 와이어매쉬(wire mash) 소재를 우그러뜨려 바다 속 암석과 같은 분위기를 자아낸다. 더욱 직접적인 표현은 각 룸에 적용되어 있다. 그물을 연상시키는 그물망 레이어 천장 패턴이 있는가 하면, 베이징올림픽 수영경기장(water cube)의 외피와 같이 수포(水泡)를 연상시키는 천장 패턴도 있다. 그리고 출입구에서 봤던 광섬유 조명이 천장 가득히 적용되어 있는 방도 있다.

디자이너의 손길에 의해 바다는 환유(換喩)되었다. 바다의 속성을 추상적으로 연출한 디자인은 사람들의 감성을 바다 속 심연으로 더욱 깊이 끌어들인다. 잠재되어 있던 본성

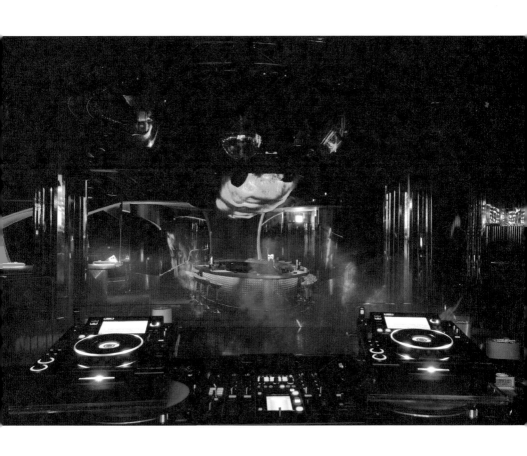

물 좋기로 소문난 해운대의, 클럽막툼

을 일깨운다. 더욱이 어두운 천장을 배경으로 흘러내리는 철망이나 조명을 난반사하는 스테인리스스틸 벽, 유기적 곡선의 바닥 패턴 등의 구성은 공간의 윤곽마저 흐릿하게 만든다. 틀 지우는 모든 경계는 불확실한 것이 되고, 공간은 부유(浮游)하는 듯하다. 환유에 의한 상상력은 환상을 불러일으키더니, 급기야 환영적(幻影的) 확장에 이른다.

젊음의 열기를 불태우다

200평 조금 더 되는 공간이지만, 주말에 꽉 차면 800명 정도가 동시 입장이 가능하다고 한다. 부유하는 공간은 그냥 떠다니기만 하는 것이 아니라, 젊음의 열기로 가득가득 채워진다. 사람과 사람 사이에 비어 있는 공간들은 메탈릭(metallic)한 음악과 몽환적 조명으로 빼곡히 메운다. 젊음과 음악과 조명은 공간 안에서 한 덩어리가 되어 열기를 불태운다. 다들 일상의 어지러운 상황들은 잠시 사물함에 보관해 놓고, 본능의 야성이 쫓아가는 대로 몸을 맡긴다.

음악이 폐부를 찌르며 잠자던 세포조직을 일깨운다면, 조명은 눈을 게슴츠레하게 만들고 딱딱한 가슴이 풀어지게 한다. 그 중에서도 가장 눈에 띄는 것은 타원형 라운드 바 위의 조명이다. 양쪽으로 서빙이 가능한 바의 천장 가운데에 부드러운 솜털 뭉치와 같이 광섬유 케이블이 수북이 매달려 있다. 조명장치는 빈 공간에 양감(量感)을 불어 넣어주며, 변하는 LED의 색으로 인해 공간이 생동하도록 한다. 조명빛은 타원형 공간을 둘러싸고 있는 스틸 소재에 다시 반사되어 환상적 분위기를 더욱 고조시킨다.

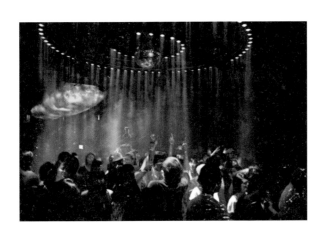

물 좋기로 소문난 해운대의 클럽막툼

타원형 공간 맨 끝자락 차가운 철재 벽에 기대어 서서 공간 전체를 다시 관망한다. 한참을 주시하며 생각한다. 이런 분위기와 문화를 뭐라고 해석해야 할까. 서울의 홍대와 이태원에서 매일 밤 젊음의 열기가 불타고 있고, 여기 해운대에서도 불타오르고 있다. 대다수 대학생 나이 또래로 보인다. 수수한 옷차림으로 백팩(backpack)을 매고 있는 이도 있고, 재킷과 삐딱한 모자로 힙합 패션을 연출한 이도 있다. 섹시함을 과시한 옷차림이나 외국인들도 간간이 눈에 띈다. 모두 섞여서 논다. 가끔 필(feel)에 꽂혀 소리도 지르고 격렬한 춤사위를 선뵈는 이도 있으나, 그다지 과하지 않은 몸동작으로 에너지를 발산한다. 천장에 자욱한 담배연기가 좀 거북하긴 하였지만, 젊은 욕망의 분출 장소로 충분히 받아들일 수 있었다.

다만 한 가지 기우(杞憂)는, 환상성에 빠져 일상성을 망각하거나 외면하지 않았으면 하는 것이다. 세상과 사회에 대한 낯선 두려움을 전유(專有)된 내밀한 공간으로 대체하려 해서는 안될 것이다. 환유는 상징일 뿐 그것 자체가 아니듯 환상을 부여잡으려 해서는 안된다. 왜냐하면 초월을 꿈꾸는 욕망은 채워지지 않는 속성으로 인해 끝없이 새로운 대상을 찾게 되기 때문이다. 사전적 정의에 의하면, 촉수는 '어떤 작용이나 행동이 미치는 영향을 비유적으로 이르는 말'이라는 의미도 담고 있다. 우리의 젊은 세대들에게 공간이 내민 촉수가 일탈로의 유혹이 아니라, 잠재된 에너지와 감성을 환기시키는 자극제가 되기를 바란다.

물 좋기로 소문난 해운대의 클럽막툼

"문화사학자 J. 호이징가는
'인간은 놀이하는 존재(homo ludens)'라 하였다.
기본적인 생리활동이나 일이나 종교활동을 제외하고는,
거의 모든 시간으로 어떤 형태로든 유희(遊戱)의 시간을 보낸다.
그러므로 잘 놀아야 한다.
잘 놀 수 있는 공간을 만들어야 한다.
스트레스를 풀고 생기가 발할 수 있도록 해야 한다.
막툼은 건강한 놀이터다."

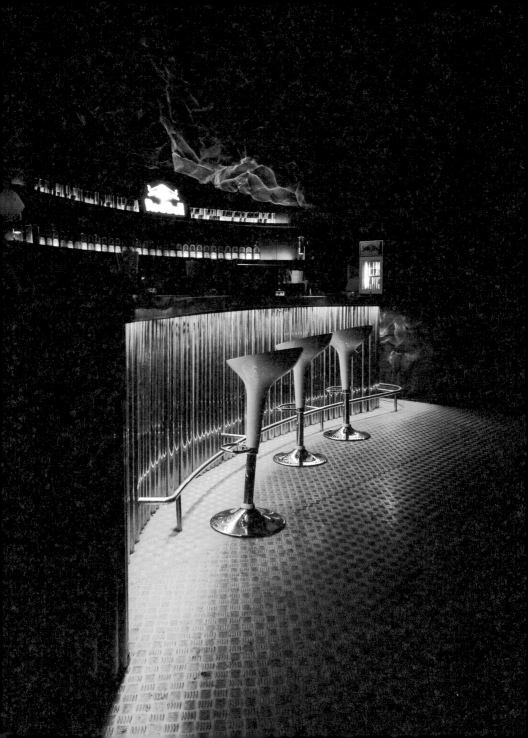

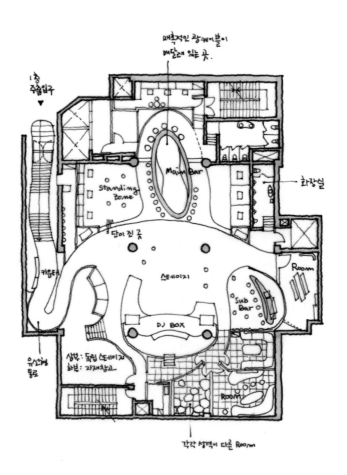

매력적인 광케이블이
매달려 있는 곳.

1층
주출입구
▼

라장실

Standing
Zone

Main Bar

담이 진 곳

스테이지

Room

Sub
Bar

커튼티어

DJ BOX

유사형
통로

상반 : 독립 스테이지
하반 : 자재창고

ROOM

각각 성격이 다른 Room

space ^ tour ^ tips

통로 _ 1층 출입구의 기괴한 오브제를 통과해 지하로 내려가는 긴 통로를 따라 가면 티켓팅 부스가 있다. 부디 나이제한에 걸리지 마시길. 거기서 유선형의 곡면 벽을 따라 들어가면 젊은 춤꾼들의 모습이 느닷없이 나타난다. 중간쯤에서 뒤를 돌아 통로의 몽환적인 디자인을 한번 확인하시라.

스테이지와 바 _ 전면 높은 단 위에 DJ박스가 있고, 거기서 강렬한 조명과 음악이 컨트롤 된다. 그 앞 스테이지를 빼곡히 매운 사람들은 제각각 자유로운 춤사위를 보인다. 그 뒤로 타원형 라운드 바에 앉아 목을 축이거나 친구와 귓속말을 주고받을 수 있다.

룸 _ 스테이지의 양 사이드로 개별 룸들이 있다. 10~20명 가량이 들어갈 수 있어 작은 모임이나 파티가 가능하다. 각 룸마다의 디자인은 색다르다. 오른쪽 오픈 형태의 룸은 중층으로 되어 있고, 작은 스테이지를 자체 가지고 있다. 물론 가격은 좀 한다.

물 좋기로 소문난 해운대의, 클럽막툼

언저리 플레이스

해운대 밤바다

–

막툼은 해운대 바다 바로 앞
에 있다. 해변까지 50m나 될
까. 뜨거운 태양을 받아내던
백사장은 밤이 되면 그렇게
차분해질 수가 없다. 여름 밤

바다의 바람은 시원하며, 봄가을에도 먼 대양을 건너 온
바람은 가슴을 녹인다. 칼바람 부는 겨울밤에도 도심에서
맞는 바람보다 오히려 시원하다는 느낌이 드는 것은 웬일일
까. 길에는 밤바다의 낭만을 아는 이들이 데이트를 즐기고
있다. 보다 열정을 가진 이들은 해변으로 내려가고, 급기야
차가운 물에 발을 담근다. 작은 폭죽을 연신 터뜨리는 이
들이 있고, 간혹 삼삼오오 모여 앉은 젊은 청춘들의 노래
가락도 들을 수 있다. 길 한켠에 나열된 포장마차에는 해
산물을 안주 삼아 술잔을 기울이는 이들의 흥건한 모습들
도 보인다. 모두들 밤바다에 취해 있다. 바다도 취해서 일
렁인다. 취하면서 다들 단단한 일상을 한꺼풀 벗겨내고 자
유로워지는 듯하다.

엘룬과 하이브

–

서울 강남의 핫한 트렌드인 '클럽 문화'
가 최근 해운대 주변을 뜨겁게 달구고
있다. 클럽 막툽과는 달리 인근 클럽들
대부분은 호텔 지하공간에 포진해 있
다. 파라다이스 호텔 지하 1층의 〈클럽
엘룬(Elune)〉과 노보텔 앰배서더호텔 지
하 1층에는 〈클럽머피(Murpy)〉가 자리잡
고 있다. 그랜드호텔 지하 1층에 850평
규모로 가장 최근 오픈한 〈클럽하이브
(Hive)〉에도 젊은이들로 북적인다. 근처
에 소규모 캐주얼한 라운지바와 같은
클럽들도 몇몇 있다. 이들 클럽에서는
실력있는 DJ들의 믹싱과 레이저 퍼포먼
스가 펼쳐지며, 일렉트로닉이나 하우스
뮤직을 배경으로 현란한 춤사위가 밤이
늦도록 진행된다.

언저리 플레이스

사일런트 파티

—

또 한 가지 흥미로운 장소와 이벤트는 백사장에서 수많은
사람들이 참가하는 '사일런트 파티(silent party)'다. 헤드셋을
낀 젊은 남녀들은 주파수를 따라 들려오는 음악에 몸을 흔
들어댄다. 헤드셋을 끼지 않고 그 자리를 지나는 이들에게
는 분명 이상한 광경이다. 넓은 백사장에 흩어져 춤을 추
는 이들은 간혹 흥을 돋우는 DJ 박스의 영상과 이벤트를
보며 파티에 빠져든다. 까만 밤하늘 아래 넘실대는 파도에
리듬을 맞추고, 불어오는 시원한 바닷바람에 머리를 휘날
리며 일상의 스트레스를 날려버린다. 참고로 이는 상시적
인 행사는 아니며, 행사시에는 주최측에서 헤드셋과 파티
용품을 무료로 나누어준다고 한다.

공간, 장소로 거듭나다

거친 듯 내밀하게 리모델링한 복합문화공간

도시]202

위치 부산시 수영구 광안2동 202-2 전화 051-711-0010 웹사이트
http://bella202.co.kr 디자이너 최윤식 시공감리 ㈜가산건축 대지
면적 411㎡ 건축면적 245.66㎡ 규모 지상 3층 외부마감 전타일, 콘플
로어 주차 건물 맞은편 유료주차장 이용 특이사항 식사 예약 필수.
각종 연회(party) 행사 유치에 따른 공간기획을 진행함

아내의 생일을 맞아 저녁 외식하러 광안리로 나섰다. 이탈
리안 레스토랑 '라벨라치타(La Bella Citta)'에 예약해두었기 때
문이다. 몇 달 전 오픈했다는 소식을 접하고 한 번 가봐야
지 하다가 기념일을 겸하여 비로소 방문하게 된 것이다.

불꽃축제 기간이라 광안리 해변에는 구경나온 사람들로
가득했다. 바다 전망을 볼 수 있는 도로변의 카페와 바에
는 빈자리를 찾을 수 없을 지경이다. 해변을 빙 둘러 있는
가게의 불빛과 광안대교의 화려한 야간 조명과 함께 밤바
다는 낭만이 넘실댄다. 날이 갈수록 광안리는 비치(beach)
로서의 기능보다는 엔터테인먼트(entertainment) 성격이 강해
지고 있다는 것을 느낀다. 변화의 물결을 타고 이 주변 건
물들이 조금씩 조금씩 진화되어 가고 있다.

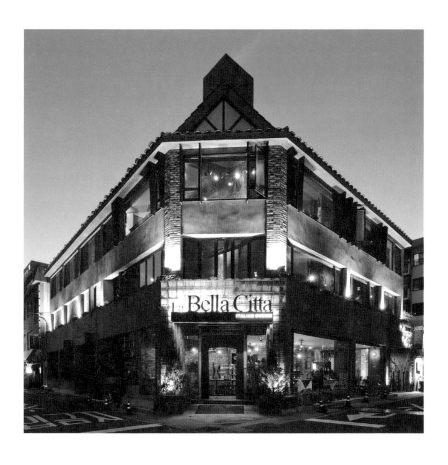

거친 듯 내밀하게 리모델링한 복합문화공간, 도시202

라벨라치타가 속해 있는 건물인 '도시202'는 진화의 새로운 면모를 장착하고 있다. 골목 안에 숨어 있어서 아는 사람만 찾던 '도시갤러리'가 바다가 보이는 인접 3층 건물을 매입하면서 소규모 복합문화공간으로 재탄생하게 된 것이다. 두 건물 사이의 담을 헐어내어 마당을 연결했으며, 2층에는 외부로 브리지를 두어 건너다닐 수 있도록 하였다. 기존의 도시갤러리 외에 작은 전시공간이 하나 더 추가되었으며, 식음공간과 각종 이벤트 및 문화행사가 가능한 연회공간도 새로이 배치되었다.

이 건물에 대한 관심은 디자인을 최윤식 소장이 맡았다는데서 출발하였다. 도시 주택 다섯 채를 사들여 리모델링한 프로젝트인 '문화골목'으로 최 소장은 몇 해 전부터 세간에 주목을 받고 있다. 혼자서 사부작사부작 재미나게 작업하였던 프로젝트가 도시재생의 한 대안적 사례로 급부각되었기 때문이다. 집의 형태를 크게 훼손하지 않으면서 공간과 공간을 이어 붙여 전혀 다른 용도(공연장, 사무실, 주점, 노래방, 전시공간 등)의 건물로 재활성화시켰다. 그리고 각종 폐자재나 고가구, 소품들도 적절히 활용하여 추억을 되살리는 장소를 만들어 내었다.

거친 듯 내밀하게 리모델링한 복합문화공간, 도시202

그래서 궁금했다. 이번에는 어떻게 디자인하였을까. 문화 골목에서 그러했던 것처럼 최 소장은 건물 내외부를 온통 빈티지 스타일로 리모델링하였다. 격식에 매이지 않은 거칠고 꼴라주된 마감처리가 특히 눈에 띈다. 그렇다고 촌스럽거나 품위가 떨어져 보이지는 않는다. 세련미가 완숙하지는 않다 하더라도, 그칠 것 없이 표현한 자신감만큼은 분명 읽어낼 수가 있다. 1층 외벽면에 박아 넣은 지프차 오브제는 이에 대한 반증이라 하겠다. 또한 각 공간의 기능도 획일적으로 결정되어져 있는 것이 아니라, 경우에 따라 얼마든지 변경될 수도, 혼합될 수도 있을 만큼 느슨한 구조다. 담는 내용에 따라 다양한 용도가 되는 그릇과 같이, 공간은 추억을 만들고 경험을 담는 장소가 되기에 적합해 보인다.

도시갤러리 큐레이터로부터 건물의 내력에 대해 또 한 가지 흥미로운 사실을 듣게 되었다. 기존의 도시갤러리 역시 주택건물을 사들여 리모델링을 통해 전시공간으로 전환하였다는 것이다. 2003년 개관한 도시갤러리는 부산의 원로 건축가이신 이추복 선생께서 작업하였다 한다. 아무 관계없이 붙어 있던 건물 두 채가 두 사람의 디자이너에 의해 새로운 생명력을 갖게 되었고, 한 덩이의 몸이 되면서 보다 다양한 해프닝이 벌어질 수 있는 장소로 거듭난 것이다.

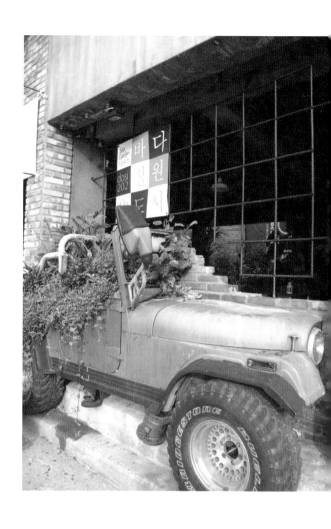

거친 듯 내밀하게 리모델링한 복합문화공간, 도시202

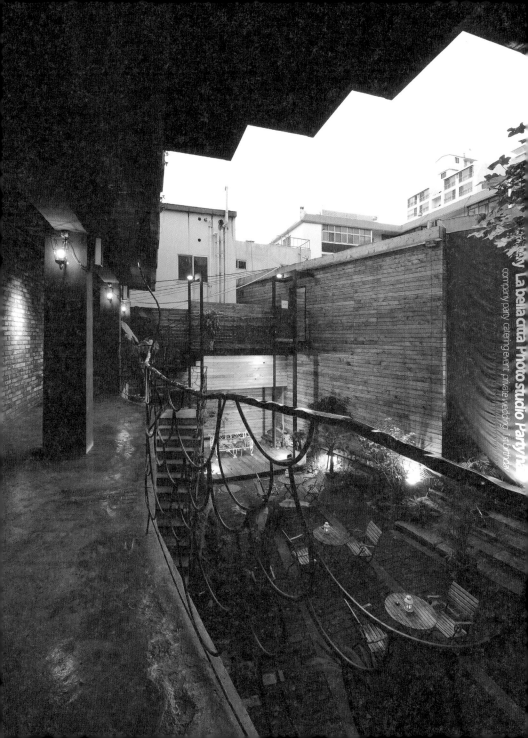

기존 구조를 존중하다

도시갤러리 건물은 원래 주택이었다고 하지만, 공간을 분할하고 연결하는 과정을 통해 집의 일반적인 구조와는 많이 달라졌다. 그렇지만 생활의 치수가 반영된 휴먼스케일의 방 크기나 방의 연속적인 구성방식으로 인해 차라리 집의 원형적 의미가 오롯이 담겨 있다고 볼 수 있다. 그래서 그런지 갤러리는 왠지 친근하며 따숩다. 으레 넓고 높은 전시공간의 일반적 모습이 아니라, 좁고 낮은 층고의 개별 전시공간이 나열되어 있다. 각 방에는 하나 혹은 둘의 작품이 전시되며, 복도에도 작품이 놓여 있다. 기존의 공간구조를 존중함으로써 전혀 다른 전시가 가능해졌고, 관람자와 작품 사이의 막을 한 꺼풀 걷어내는 효과를 가지게 되었다.

건축가의 섬세한 손길에 의해 원형적 공간의 성격은 더욱
극적으로 연출되었다. 전시실로서의 기능을 위해 기존 벽
의 필요 부분들을 철거해 내었고, 방의 천장은 볼트형으
로 약간 둥글게 처리하였다. 그리고 벽과 천장의 마감은
콘크리트 뿜칠 위에 온통 화이트 컬러로 칠해져 있다. 마
치 원시적 동굴을 연상시킨다. 거기에 뿜칠된 질감은 액상
이 흘러내리듯 송골송골 맺혀 있어 석회동굴의 내부같이
도 보인다.

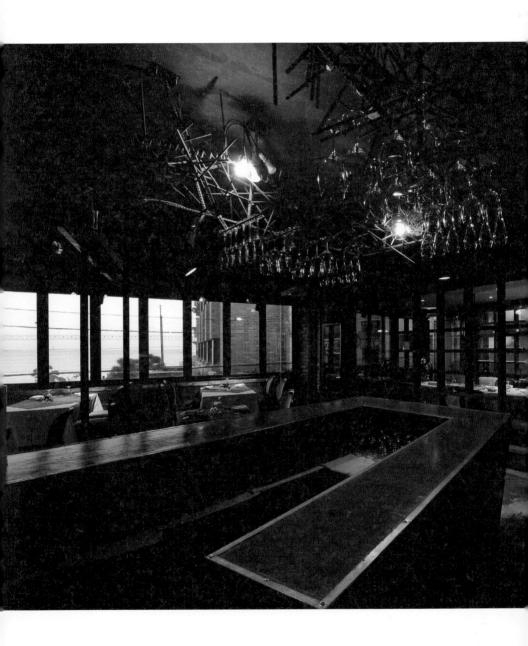

거친 듯 내밀하게 리모델링한 복합문화공간, 도시202

도시갤러리의 1층 카페 역시 동일한 구조와 마감으로 되어 있다. 각 방에는 식사를 할 수 있는 테이블이 놓여 있고, 방 가득히 작품이나 소품들로 채워져 있다. 잘 꾸며 놓은 사적인 공간에 초대된 기분을 느낄 수 있는 공간이기에 자리에 앉은 사람들의 표정은 더욱 진지하고 친밀해 보인다. 그리고 카페 앞의 작은 중정에는 건물의 연수만큼 키가 훌쩍 커버린 큰 나무가 지붕을 만들었고, 현관 쪽 포도나무는 자라고 자라 입구의 터널을 형성하였다. 이처럼 있던 그대로를 보존하고 재생하는 것만으로도 공간에는 내밀함이 담기고 생동하는 생명력을 감지할 수 있다.

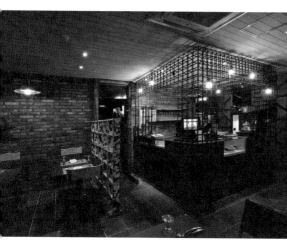

거친 듯 내밀하게 리모델링한 복합문화공간, 도시202

담을 허물다

인접한 건물을 리모델링하면서 도시갤러리와의 사이를 가로막은 담을 허물어 버렸다. 그러니 별 쓰임새를 못찾던 건물의 뒷마당이 졸지에 분위기 좋은 중정 공간으로 변신하게 된 것이다. 두 대지의 높이 차이를 극복하기 위해 돌계단 몇 단을 두었고, 2층으로 오르는 옥외계단과 브리지 하부를 활용하여 약간의 무대 성격을 띠도록 한 장치 외에는 구조적으로 크게 변한 것은 없다. 플랜트박스와 벽에 붙은 좁은 화단에 식물들을 소담스럽게 배치하였고, 바닥에는 이끼가 자라나고 있다. 거기에 테이블이 놓이고 조명이 켜지면 그야말로 도심 속 시크릿가든(secret garden)으로 재탄생한다. 그래서 이 중정마당에서는 이미 동호인 파티, 하우스웨딩이나 돌잔치, 기업 이벤트행사 등의 다양한 행위가 벌어졌다고 한다. 담을 헐고 약간의 장치를 하니 비워 둔 마당에는 사람과 사건으로 꽉꽉 채워지고 즐거운 추억을 남긴다.

이곳의 마감재를 보면, 원래 있던 상태를 그대로 살려서 전혀 손대지 않은 듯이 보인다. 하지만 사실은 거의 모든 자재가 리모델링을 하면서 교체되었다. 시간성이 느껴지는 공간을 연출하고자 했던 건물주의 의도에 따라 거칠고 퇴색되어 보이는 재료를 일부러 적용한 것이다. 벽과 바닥의 고벽돌은 중국에서 공수된 것이며, 외벽의 목재패널도 부식된 폐목을 사용하였다. 계단은 시멘트모르타르 마감으로 끝내고, 난간은 금속조형을 하듯이 자유롭게 이어서 만들었다. 거칠게 가공한 여러 마감재료로 인해 공간은 마음의 담(생경함)마저 쉽게 허물어 버린다.

거친 듯 내밀하게 리모델링한 복합문화공간, 도시202

뭐든지 담을 수 있는

그리고 보면 이 건물 곳곳의 마감방식이 매우 거칠게 처리되어 있음을 알 수 있다. 벽면을 이형철근으로 장식하거나, 벽돌로 된 바닥면 위에 콘플로어를 대충 발라 마감거나, 노출천장면에 조명을 달기 위한 스틸각재를 내거는 등의 방식이다. 그래서 공간이 전반적으로 정돈이 안 된 채 어수선해 보이기도 하지만, 실상은 농익은 정서가 우러나 은근히 전달되기를 기대하는 저의가 깔려 있다. '나는 가수다'에서 보여준 임재범의 거친 카리스마와 같이 의도적으로 뭔가 서툰 듯하면서도 내면에서 풍기는 어떤 멋을 전달하고자 하였다. 이를 조금 포장해서 표현하자면 '고졸(古拙)의 미'라고도 할 수 있겠다.

허술함(㎖)으로써 오히려 뭐든지 담을 수 있게 된다. 기계와 같이 꽉 맞추어진 일대일 대응관계의 기능은 세련됨을 뽐낼 수는 있으나 경직되기 쉽다. 반면 사이사이가 숭숭 뚫린 느슨한 구조에서는 엉성해 보이기는 하나, 보다 자유로운 변형이나 다양한 기능이 펼쳐질 가능성이 열린다. 건물 운영을 생각한다면 임대가 수월한 상업공간들을 유치하는 것이 손쉬운 방법이겠지만, 집주인은 그러질 않았다. 2층의 '202갤러리'는 전시와 겸하여 각양 연회가 벌어지며, 3층의 갤러리 같은 이벤트홀은 평상시 사진스튜디오로, 특별 플랜에 따라서는 소규모 파티 장소가 되기도 한다. 불꽃축제 행사날에는 VIP급 전망대로 변신한다. 그야말로 멀티 플레이스(multi-place)다.

아내의 생일 케이크를 자른 다음, 건물 투어를 제의했다. 처음에는 혼잡스럽게 보이는 레스토랑 실내 분위기로 인해, 아내는 그다지 전체를 둘러 볼 필요까지 있겠냐는 반응이었다. 하지만 차근히 둘러보고는 공간의 내면적 멋스러움으로 인해 깊은 인상을 받은 눈치였다. 주름을 펴서 나이를 가늠치 못하게 하는 표피적인 성형이 아니라, 아집의 틀을 내려놓고 포용의 덕을 가진 낡고 오래된 것의 아름다움이 그의 마음에 와닿지 않았나 싶다.

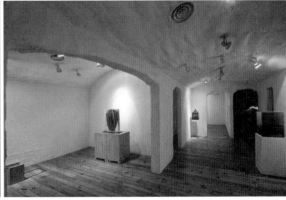

거친 듯 내밀하게 리모델링한 복합문화공간, 도시202

도시202는 기획되어진 공간이다. 오래된 갤러리와 바다를 조망하는 레스토랑, 각종 연회가 가능한 넓은 파티 공간을 엮어 놓았다. 그리고 자연스럽고도 고풍스러운 멋을 내기 위해 마감재와 가구, 소품 등을 의도적으로 빈티지하게 연출하였다.

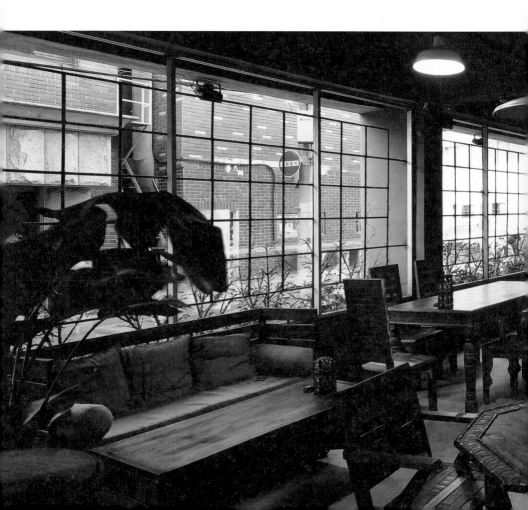

기획의 성공 여부는 좀 더 기다려 봐야 알겠지만,
이런 스타일의 복합 공간도 우리의 일상을
풍부하게 만든다. 99

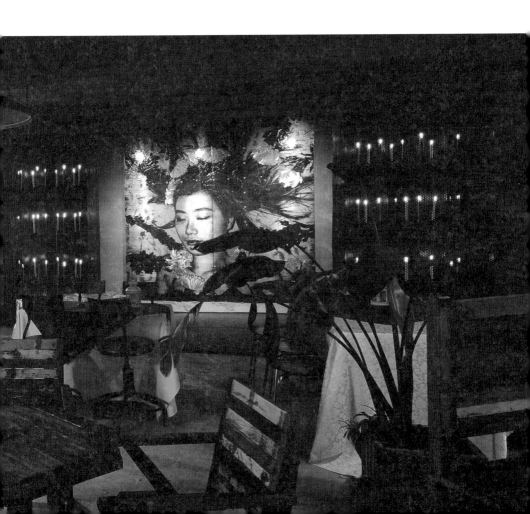

연결 브릿지

Gallery
or
Event Hall

동로

도시갤러리

Art Shop

Office

중정
내려다볼수 있는 곳

큐레이터의
친절한 설명
듣는 곳.

레스토랑

주방

광안대교 조망

2층

space ^ tour ^ tips

갤러리 _ 매번 특별한 기획으로 초청된 작품들이 흰색 토굴처럼 된 전시공간에 진열되어 있다. 작품 내용에 대해서는 큐레이터가 친절히 설명 해준다. 1층 식당 공간 역시 집을 개조하였으므로 각 방별로 독특한 분위기가 연출되어 있다. 간혹 통으로 빌려 파티공간으로 활용되기도 한다.

중정마당 _ 두 건물 사이의 중정마당은 불확정적인 공간이다. 잠시 쉴 수 있는 빈 여백의 정원이지만, 경우에 따라서는 각종 옥외 행사를 위한 최적의 장소로 변신한다. 계단과 브리지를 통해 갤러리나 2층의 레스토랑과 연계시키는 역할도 한다.

레스토랑, 갤러리, 파티 홀 _ 새로 리모델링한 건물에는 용도가 복합되어 있다. 1층과 2층의 레스토랑은 테이블의 형태가 천차만별이며, 광안대교가 보이는 테라스나 VIP룸도 있다. 3층에는 사진 스튜디오와 함께 다양한 행사가 가능한 독자적인 파티 홀이 있다.

거친 듯 내밀하게 리모델링한 복합문화공간, 도시202

언저리 플레이스

안녕 광안리

—

"광안리는 악동이다. 미워할 수 없는 우리 동네."

'안녕 광안리' 창간호 첫 페이지에 나오는 글귀다. 광안리에 살거나, 광안리에서 장사하거나, 광안리를 좋아하는 지역 문화예술인들이 뜻을 모아 지역문화지를 하나 만들었다. 광안리의 숨겨져 있던 매력과 속에 담고 있던 이야기를 글로, 이미지로 풀어헤쳐 장소의 가치를 더 높이고자 하는 취지다. 가볍게 맛집, 멋집도 소개하고, 좀 무겁게 문화비평도 함께 싣고 있다. 잡지의 편집디자인도 제법 수준이 있다. 뚜렷한 계획없이 무작정 들른 외지 관광객들이라 하더라도 이 잡지 한 권만 손에 넣으면 광안리에 대해 더욱 흥미와 애정을 느끼게 될 것이다. www.gwanganri.com

언저리 플레이스

부산불꽃축제
–

도시202의 2층 레스토랑에는 광안대교가 보이는 테라스 공간이 있다. 밤이면 광안대교의 형형색색 불빛에 낭만의 와인을 짠~ 할 수 있는 곳이다. 그렇게 꾸밈이 많거나 화려하지는 않다. 그런데 이 자리가 부산불꽃축제가 되면 초고가로 가격폭등을 한다. 물론 여기만 그런 것이 아니라 불꽃축제를 볼 수 있는 광안리 해변 창가쪽 자리들은 축제가 있기 벌써 전에 가격에 관계없이 매진되어 버린다. 역사가 그리 오래지 않은 축제이지만 그 화려함만큼은 국내뿐 아니라 외국에도 소문이 나 있다. 그 비일상적인 이벤트 앞에 사람들은 연신 우와!를 연발하며 입을 다물지 못한다. 밤바다에 수놓은 불꽃의 연출에 매료된 사람들의 표정들은 다들 행복해 보인다.

부산불꽃축제는 매년 늦가을(10월말 경)에 있으며, 각종 콘서트나 문화행사를 곁들여 불꽃쇼 메인행사를 두 주간에 걸쳐 진행한다. 불꽃장치는 광안대교 상판과 광안리 앞바다에 띄운 배에 설치하여 연출상황에 따라 불꽃을 쏘아 올리거나 흘러내리기도 한다. 평상시에 그 화려해 보이던 광안대교의 LED 조명도 이때만큼은 쇼의 배경이 된다.

불꽃쇼를 볼 수 있는 장소는 여러 곳이다. 광안리 해수욕

장 해변, 해변가의 카페나 식당, 호텔 창가자리는 쇼를 정
면에서 볼 수 있다. 여기는 메인 행사가 있는 당일은 그야
말로 발 디딜 틈 없이 사람들로 꽉 채워진다. 측면에서 보
는 것도 나쁘지 않다. 광안리 해수욕장의 양 측면인 민락
동 수변공원이나 삼익아파트 부근, 조금 멀리는 이기대공
원 입구나 마린시티 방파제쪽에서도 많은 사람들이 구경
한다. 아주 원경으로 볼 수 있는 멋진 장소로는 황령산 봉
수대가 으뜸이다. www.bff.or.kr

언저리 플레이스

문화골목

—

도시202를 설계한 최윤식 소장의 또 하 나의 역작이 〈문화골목〉이다. 이 건물은 2008년 부산시에서 주최한 '부산다운 건 축상'의 대상을 수상하였으며, 재생디자 인의 좋은 사례로 손꼽힌다. 붙어 있는 주 택 다섯 채를 사들여서 담을 헐어내고, 내 부에서 각 공간으로 이동할 수 있는 길(골 목)을 만들었다. 그리고 내부 공간들을 하나 씩 리모델링하여 각기 새로운 용도로 전환 하였다. 카페, 주점, 소극장, 재즈바, 레스토 랑, 갤러리 등 상업공간과 문화공간이 뒤섞 인 새로운 형식의 건물로 재탄생한 것이다. 그리고 이름하여 '문화골목'이라 하였고, 이 전체를 계획하고 운영하는 소장 본인은 '골 목대장'이라 자칭하고 있다.

문화골목에는 흥미로운 디자인 요소가 많다. 어디서 구 해 왔는지 모르는 폐건축자재와 골동품들을 재활용하여 공간 곳곳을 장식하고 있다. 녹슨 자전거를 벽 한쪽에 걸 어 놓았고, 크기와 모양이 다른 돌로 울타리 친 작은 연

못도 있다. 목어(木魚)도 걸려 있고, 폐철물을 이어붙인 종
탑도 있고, 바닥에는 널브러져 있는 조각상과 흐드러지게
핀 식물들이 있다. 실내 역시 어디에서 떼어 온 자개농으
로 벽면을 장식하거나 설비배관을 그대로 노출하여 인테리
어 요소로 활용하기도 한다. 이런 요상한 기물들의 쓰임새
를 하나하나 확인해 보는 것도 이곳이 주는 재미 중 하나
다. 051-625-0730

공간, 경계에 서다

지축을 흔들며 솟구쳐 오른 국내 유일 영화전용 건물

영화의전당

위치 부산시 해운대구 우동 1467 전화 051-780-6000 웹사이트 www.dureraum.org 디자이너 쿱 힘멜브라우 시공 ㈜한진중공업 대지면적 32,137.2㎡ 건축면적 22,140.44㎡ 규모 지상 9층·지하 1층 외부마감 현무암·복층유리·복합패널 내부마감 압축성형 시멘트판·노출콘크리트·현무암·흡음보드·강화유리·에폭시 코팅·카펫 주차 지하 1층에 넓은 주차장(500대 수용 가능) 주요시설 야외극장·하늘연극장·중극장·소극장·시네마테크·시사실 특이사항 야외극장 스크린 크기 24,000㎜×12,972㎜

'영화의전당'에서 개최된 지난 제14회 부산국제영화제에 아이들과 함께 영화를 한 편 관람했다. 〈마당을 나온 암탉〉. 황선미 동화작가의 대히트작인 동명 소설을 애니메이션 영화로 만든 것이다. 어둠이 짙게 내린 도심의 한가운데에 마련된 야외상영장 4000여 석은 관객들로 가득 찼고, 거대한 지붕 천장에서 펼쳐지는 환상적인 LED조명 연출은 마음을 들뜨게 하였다. 드디어 막이 열리자, 모든 시선은 초대형 스크린을 향했고 웅장한 스피커 음에 이끌려 영화에 몰입하게 되었다. 일상의 한계를 뛰쳐나온 주인공의 주체성과 집단적 모성애를 자극하는 대목에서는 속 깊은 곳에서부터 솟구쳐 오르는 감흥을 어찌할 수 없었다. 영화 속 내용은 꾸며진 것이지만, 사실은 우리네 일상을 빗대고 있었다. 직접 경험하지 못하는 상황에 마음이 동요하고 공감하게 되는 것은 비일상성이 항상 일상성과 맞닿아 있다는 사실 때문일 것이다. 스크린의 그림자 덩어리가 진짜로 자신들 앞에 펼쳐진 현실인 것처럼, 한 발만 내디

더 나아가면 어느 순간 실제가 될 수도 있다는 인식을 가지게 된다. 어쩌면 영화라는 매체가 가진 묘미가 여기 있지 않을까 싶다. 미지의 세계에 이미지라는 옷을 입혀서 우리 앞에 드러내 보여줌으로써 일상과 비일상의 경계에 서게 하는 것이다.

지축을 흔들며 솟구쳐 오른 국내 유일 영화전용 건물, 영화의전당

사회인류학자 빅터 터너(Victor Turner)는 일상성과 비일상성이 교차하며 전도되는 상황을 '리미널리티(liminality·역치성)'라는 말로 표현한 바 있다. 특히 축제나 종교적 제의 등에서 극도의 흥분과 카타르시스를 유발하며 일상을 깨뜨림과 동시에 새로운 소통의 가능성을 펼치는 문화적 현상을 일컫는다. 그렇다면 '영화의 축제'는 그야말로 리미널리티를 담보로 한 행사라 아니할 수 없다. 그래서 배우들은 레드카펫의 환영에 주인공이 되고자 하며, 관객들은 열광하며 또한 희열을 느끼고자 한다. 짧은 순간이지만 일탈의 즐거움은 일상을 더욱 윤택하게 만들어 주며 강한 연대감을 만들어 주는 장치가 된다. 그렇기에 가끔씩은 리미널리티의 현장에 나아갈 필요가 있겠다.

그 축제의 장이 만들어진 것이다. 아시아를 넘어 세계적 영화제로 인정받고 있는 부산국제영화제(BIFF)의 전용 건물이 우뚝 세워졌다. 그것도 조형미가 매우 뛰어난 독창적 디자인의 결과물이다. 과하다 싶을 정도로 거대한 두 개의 지붕이 하늘을 덮고 있으며, 그 아래에 축제를 위한 넓디넓은 마당을 펼쳐놓았다. 이 멋진 디자인을 개발한 것은 세계적 건축회사인 오스트리아 쿱 힘멜브라우(Coop Himmelb(l)au)사다. 국제지명 설계공모전에 당선될 당시 가장 축제의 분위기를 잘 연출한 작품으로 높이 평가받았었다. 기본적인 기능만 해결하는 딱딱한 건물이 아니라, 비일상적 사건이 벌어지는 리미널리티의 현장을 만들고자 한 것으로 보인다. 그러면 여기에 담으려고 한 디자이너의 메시지가 무엇인지 들여다보도록 하자.

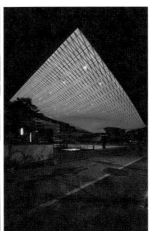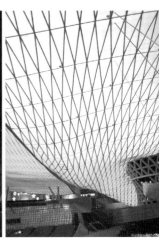

지축을 흔들며 솟구쳐 오른 국내 유일 영화전용 건물, 영화의전당

지축을 흔들며 솟구쳐 오른 국내 유일 영화전용 건물, 영화의전당

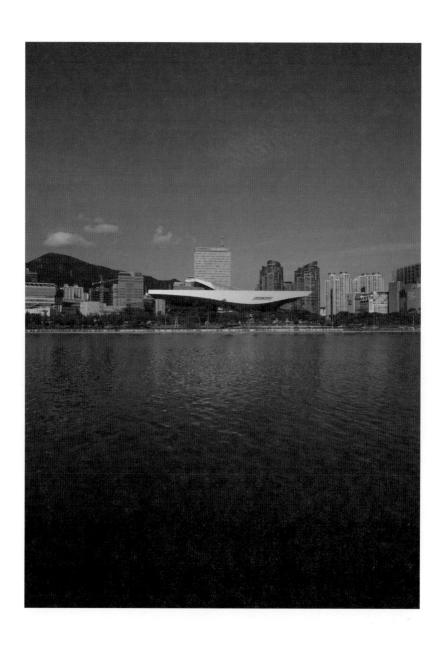

공간, 경계에 서다

지반이 융기되어 오르다

우선 건물의 외형이 가진 특징을 말하지 않을 수 없다. 규모가 가진 위용은 일차적으로 보는 이를 압도한다. 그러면서도 한 축에 지지된 채 양측으로 길게 뻗은 캔틸레버(cantilever: 외팔보) 지붕(빅루프)의 실험적인 형상은 지금껏 접해보지 못했던 생소한 구조이기에, '과연 이게 어떻게 만들어졌을까' 혹은 '최악의 환경조건에서도 문제없이 지탱할까' 하는 의구심을 자아내게 한다. 그것으로 끝나지 않고 뒤쪽으로 또하나의 거대한 지붕(스몰루프)이 높이가 다른 두 건물에 비스듬하게 걸쳐져 있다. 그리고 양측의 두 건물의 형상 역시 정형화 된 기존의 틀을 비틀어 놓고 있다. 분명 형태 자체만으로도 전달하고자 하는 메시지가 강하게 느껴진다. 무념무상하게 용도에만 충실한 그런 건물이 아니라, 사람들을 향해 뭔가 말하고자 한다.

머리 상공에서 찍은 원경의 사진을 보고 숨겨진 의도를 읽어낼 수 있었다. 거대한 두 지붕은 마치 지각변동에 의해 판의 경계가 뒤틀리면서 솟아오른 것과 같은 형상을 하고 있다. 두둥. 그러고 보니 지붕재의 색이나 질감도 지반을 상징하기 위해 선택된 것으로 보인다. 그렇다면 스몰루프를 받치고 있는 두 건물은 융기하는 순간을 포착한 듯한 형상인 셈이다. 그래서 비스듬하고 울퉁불퉁한 덩어리로 표현했으며, 자연의 질감을 그대로 살릴 요량으로 현무암을 벽과 바닥에 연속해서 사용하였던 것이다. 두 건물의 이름을 '시네마운틴(CINE MOUNTAIN)'과 '비프힐(BIFF HILL)'이라 부르게 된 것도 이런 연유에서다.

지축을 흔들며 솟구쳐 오른 국내 유일 영화전용 건물, 영화의전당

지축을 흔들며 솟구쳐 오른 국내 유일 영화전용 건물, 영화의전당

건축가는 과연 이 땅이 오래전에 군사용 비행장으로 사용되던 땅임을 알고 있었을까. 경직된 채 동결되어 있던 땅에 영화의 축제가 벌어지는 건물의 들어섬은 그야말로 지각이 변동할 만큼 극적인 연출이라 할 수 있지 않은가. 건축가는 새로이 형성된 인공자연으로써의 건물을 통해 지역의 일상성을 깨뜨리는 효과와 동시에, 주변의 자연에 서서히 동화되어 새로운 소통의 매체가 마련되기를 희망한 것이 아닐까 감히 추측한다.

해체적인 혹은 다이내믹한

내가 건축가의 작품을 처음 접하였던 것이 대학시절이었다. 디자인에 대한 새로운 이슈들이 잡지책을 통해 쏟아져 들어올 즈음에 '해체주의'라는 난해한 용어도 함께 물건너왔다. 우리 도시 주변에서는 전혀 통용되지 않던 디자인수법들이라, 저런 스타일이 받아들여지는 사회가 있다는 것이 신기할 따름이었다. 그 중에서도 인상이 깊이 남았던 작품이 오피스빌딩 옥상부분에 대한 리모델링 프로젝트였다. 어느 한 부재도 반듯하게 서 있는 것이 없어서 공간의 위아래가 분간이 되지 않을 정도였다. 기능적으로 좀 문제가 있지 않을까 싶다가도, 저런 다이내믹한 공간 안에서 일을 하면 참 즐겁고 창의적일 수 있겠다 싶었다.

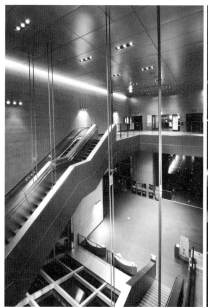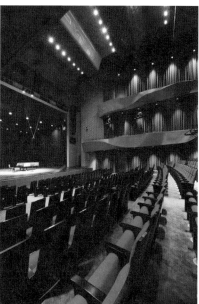

지축을 흔들며 솟구쳐 오른 국내 유일 영화전용 건물, 영화의전당

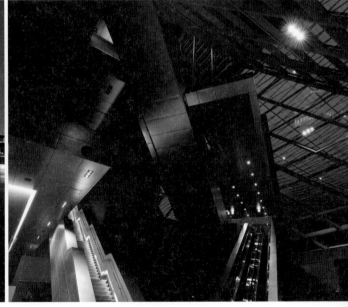

영화의전당 역시 기존의 건축적 개념을 파괴하는 해체주의의 형식으로 설계되었다. 건물의 외형은 물론 내부공간에 있어서도 해체적 구성은 이어진다. 직선과 수평적 측면이 배제되고, 안과 밖의 개념도 모호하게 정해놓은 부분이 많다. 특히 시네마운틴의 경우 거대한 덩어리들의 공간들을 적층시켜 놓은 형태라 복잡해 보일 수밖에 없다. 백오브하우스, 공연장, 상영관의 건물 구역이 각각 층고를 달리하며 서로 연계되어 있고, 그 사이사이 이동할 수 있는 통로로 에스컬레이터, 엘리베이터, 계단, 복도, 브리지 등의 장치를 두고 있다. 일반적인 구성 방식이 아니다 보니 이동동선이나 공간의 형상이 낯설고 한편으로는 긴장감마저 감돈다. 하지만 리미널리티는 바로 이런 곳에서 발생할 수 있을 것이다. 기존 질서 대신 새로움을 추구하고자 하는 해체적 태도가 전제될 때, 동결된 일상은 균열하고 본성적인 생명력이 회복할 여지를 가지게 된다. 이런 생명력의 회복, 즉 다이내믹함이 곧 해체의 근본 목적일 것이다. 단순히 슬로건으로만 '다이내믹 부산'을 외치는 것이 아니라, 비일상성이 가진 가치를 경험하게 하는 이런 공간으로 인해 부산은 더욱 다이내믹 해질 수 있을 것이라 생각한다.

새로운 물결이 넘실대다

우리에게 축제에 대한 추억은 항상 바람에 휘날리는 만국기와 넓게 펼쳐놓은 행사용 천막의 이미지와 겹쳐진다. 유려한 곡선을 이루며 만들어내는 영화의전당의 거대한 천장은 축제에 대한 정서를 되살려내고 있다. 축제의 주무대를 형성하는 빅루프의 하부면은 3차원 입체적인 곡면으로 되어 있어 마치 초대형 천막을 펼쳐놓은 형국이다. 푸른 하늘 아래에 나부끼는 듯한 빅루프 아래 광장에 서면 왠지 모를 들뜨는 기운을 느끼게 된다. 거기에다 야간에는 굴곡진 천장면 전체에 LED경관 조명쇼가 장관을 이룬다. 42,600개의 LED전구를 통해 연출되는 형형색색의 환영적 이미지들은 장소에 대한 극적인 인상을 남기기에 충분하다.

빅루프 천장에 매달려 공중에 떠 있는 브리지의 유려한 곡선 역시 특별한 체험을 선사한다. 산(시네마운틴)과 언덕(비프 힐), 봉우리(더블콘) 사이를 잇는 산책로와 같이 등고를 따라 오르내리도록 되어 있다. 이 구름다리는 별도의 지지 기둥이 없이 높은 천장에 온전히 텐션 바(tension bar: 인장 케이블 선)만으로 걸려 있다. 360m의 공중길을 걷는 동안은 누구 할 것 없이 극도의 카타르시스를 느끼게 된다.

곡면이 가진 공간적 특징을 가장 멋지게 드러낸 곳이 바로 더블콘(DOUBLE CONE)이다. 4,000톤이 넘는 빅루프의 하중을 견디는 기둥 역할을 감당하기 위해 삼각뿔 두 개를 맞붙여 놓은 나무 둥치 모양의 구조물이다. 그 원형의 공간 안에 카페가 배치되며, 엘리베이터를 타고 빅루프에 오르면 유선형 구조의 바와 레스토랑이 들어설 예정이다. 여기서는 광장이 한 눈에 들어오며, 멀리 수영강과 도시의 풍경도

멋지게 관망된다. 영화제 기간동안에는 각종 리셉션 장소로 활용될 것이며, 평상시에는 지역민들의 여가시설로 각광받을 것이다. 앞으로 이 주변으로 노천카페도 생기고, 광장에서는 다양한 이벤트 행사가 펼쳐지게 될 것이다.

지축을 흔들며 솟구쳐 오른 국내 유일 영화전용 건물, 영화의전당

영화의전당이 전달하는 메시지가 단지 형태적인 측면에서
머물러서는 안될 것이다. 규모의 거대함이 가진 랜드마크
(landmark)만이 아니라, 삶이 녹아들고 문화를 꽃피우는 장
소, 즉 마인드마크(mindmark, 이어령 박사가 처음 사용한 용어)로서
의 메시지까지 담아내어야 비로소 오랫동안 전세계인들에
게 사랑받고 기억되는 장소가 될 수 있을 것이다. 찾아가면
언제나 흥미로운 축제의 판이 벌어져서 리미널리티를 경험
할 수 있었으면 좋겠다.

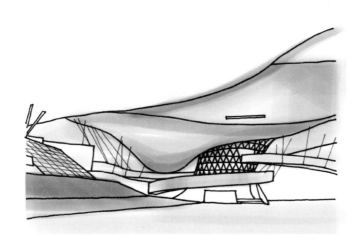

지축을 흔들며 솟구쳐 오른 국내 유일 영화전용 건물, 영화의전당

66

축제의 장소는 항상 사람들을 들뜨게 한다.
일생에 기념할만한 행사를 벌이거나, 각지에서 갈고 닦은
장기를 뽐내거나, 평소에 보지 못한 특이한 물건들을 구경
할 수 있다. 흥을 돋우는 여러 장치들로 인해 사람들의 즐거
움은 배가된다. 영화축제의 장(場)인 이곳은 가장
드라마틱한 상황이 연출될 수 있도록 다양한
배경(background)을 만들어 놓았다.

99

지축을 흔들며 솟구쳐 오른 국내 유일 영화전용 건물, 영화의전당

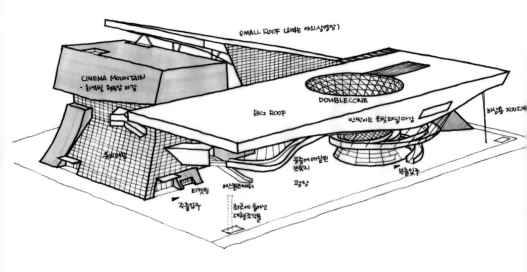

SMALL ROOF (회벽는 야외상영장)

CINEMA MOUNTAIN
- 회색빛 헨육감 마감

DOUBLE CONE

BIG ROOF

비상용 지지대

반짝이는 은빛패널 마감

유리외벽

공중에 매달린
브릿지

광장

부출입구

티켓팅

에스컬레이터

주출입구

최근에 들여온
대형조각물

space ^ tour ^ tips

야외 상영장 _ 부산국제영화제의 화려한 개·폐막식이 열리는 장소이기도 한 야외상영장에는 대형스크린이 설치되어 있고, 후면에는 경사진 커튼월에서 투사하는 영사실이 보인다. 영화의전당 지붕의 거대함과 LED 조명쇼를 앉아서 즐길 수 있는 곳이다.

로비 _ 1층 로비는 동선의 집결지이다. 지하주차장에서 올라온 사람, 하늘연극장의 공연을 기다리는 사람, 상부층으로 가기 위해 엘리베이터를 이용하는 사람 등이 오가는 분주한 곳이다. 6층까지 이어지는 에스컬레이터를 타고 오르면 이 공간이 더욱 역동적으로 느껴진다.

상영관 _ 영화를 보기 전 티켓팅이나 대기할 수 있는 공간이 꽤나 널찍하게 조성되어 있다. 안쪽 휴게공간의 유리문을 열고 나가면 야외상영장이 내려다보이는데, LED 조명쇼의 장관을 다른 눈높이에서 구경할 수 있다. 상영관은 소극장, 중극장, 시네마테크 등 세 군데로 나누어져 있고, 실내 분위기는 중후하면서도 스크린이 커서 영화 보는 맛이 쾌적하다.

지축을 흔들며 솟구쳐 오른 국내 유일 영화전용 건물, 영화의전당

언저리 플레이스

레드카펫(red-carpet)

–

영화의 축제 때 가장 드라마틱한 장면은 스타들의 레드
카펫 워킹일 것이다. 자신의 개성을 드러내어줄 가장 에지
(edge) 있는 드레스를 차려 입고는 등을 꼿꼿이 편 채 턱을
약간 쳐들고서 당당하게 붉은 주단을 밟는다. 그 모습에
팬들은 더욱 열광하며 대리만족한다. 누구에게나 짜릿한
순간이다. 구름떼처럼 모여든 기자들은 바로 그 순간을 포
착하려 플래시를 터뜨린다. 영화의전당은 이 멋진 순간을
더더욱 환상적으로 연출하기에 훌륭한 시설을 갖추고 있
다. 더블콘을 휘감고 오른 경사로는 빅루프 천장에 매달린
브리지로 이어진다. 공중에 떠 있는 구름다리를 지나는 스
타는 팬들을 향해 손을 흔들며, 팬들은 스타를 바라보며
갈채를 보내게 되어 있다. 하지만, 실제 축제의 현장에서는
이런 극적인 장면이 만들어지지 못했다. 왜냐하면 밴에서
내린 스타가 바로 축제의 주무대 장소로 이동하는 동선에
이 브리지를 경유할 수가 없었기 때문이다.

흥미로운 소식은, 영화제가 끝난 직후 영화의전당 전면 도
로를 지하차도로 변경하겠다는 뉴스가 나왔다. 만약 그렇
게 되면, 도로를 주행하는 차량으로 인해 행사가 방해를
받지 않을 뿐더러, 수영강에서부터 영화의전당까지 한길로

이어지는 레드카펫을 깔 수 있다고 한다. 스타들은 해운대 바닷가에 있는 호텔에 머물러 있다가 행사시간이 되면, 배를 타고 바다를 건너 강을 거슬러 올라 와서 APEC나루공원에 내리게 된다. 공원으로부터 영화의전당까지 200m 가량의 긴 레드카펫을 워킹하게 될 것이다. 재미있는 발상이다. 실현될지는 아직 미지수다.

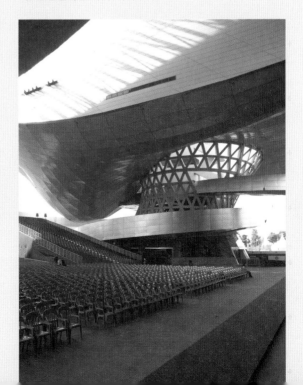

언저리 플레이스

영화·영상복합도시

–

영화의전당이 들어서 있는 센텀시티는 한국 영화·영상산업의 중심으로 급부상하고 있다. 영화의전당에서 도보로 10분 거리 이내에 유관 기관 및 업체들이 밀집되어 있다.

〈부산영상벤처센터〉에는 영화·영상 제작, 무인항공, 특수 촬영 분장 등의 유관 업체들이 입주하여 활발한 연계 작업을 하고 있다. 영상후반작업을 주도하는 〈에이지웍스(AZ-Works)〉에서는 필름현상, 편집, 녹음, 색보정, 컴퓨터그래픽, 디지털복사 등의 영화촬영 이후에 이뤄지는 영화후반작업(post-production)이 가능한 최첨단시설을 갖추고 있다.

영화의전당에서 차로 5분 거리인 해운대 요트경기장 부지 내에는 부산의 영화·영상산업을 진두지휘하는 '부산영상위원회(BFC)'가 있다. 부산에서의 영화 촬영과 제작을 적극 지원하는 기관으로서, 로케이션 정보 제공, 촬영스튜디오 관리, 촬영장비 대여, 후반작업 지원 등 전문화된 영상제작 서비스를 제공하고 있다. 이곳에 설치되어 있는 〈부산영화촬영스튜디오〉에서 각종 카메라 장비를 이용하여 실내 스튜디오 촬영이 가능하다. 이제 부산은 영화 촬영부터 편집까지 전 과정을 처리할 수 있는 영화제작의 원스톱 인프라가 구축되었다. 그야말로 명실상부한 아시아 영화제작의 메카로 자리매김하고 있다.

언저리 플레이스

더놀자(thenollja)

–

영화의전당에 아이들과 갈 기회가 있다면, 반드시 들러야
할 공간이 인근에 새로 생겼다. 이름하여 '더놀자'. 이름 한
번 멋지게 지었다. 온라인게임 전문기업인 넥슨(NEXON)그룹
에서 기업이윤의 사회환원 차원에서 투자하여 만든 디지
털 감성놀이터다. 말 그대로 최첨단 디지털의 기술력이 접
목되었지만, 아이들의 감성을 자극하며 활발한 움직임을
유도하는 신개념 놀이터 공간이다. 너무나 잘 개발된 콘텐
츠들로 인해 아이들은 발을 들여놓자마자 흥분하더니 체
험시간 내내 흥겨워한다.

공간은 크게 두 개층으로 나뉘어져 있다. 초입부의 부모대
기영역 겸 카페에서는 천장까지 시원하게 뚫린 공간에서
아이들의 노니는 모습을 간간히 확인할 수 있다. '아바타
미러' 앞에서 자신의 모습이 영상에 비치는 것을 신기해하
며 춤추는 아이의 모습도 보이고, 두 개층을 자연스럽게 오
르내릴 수 있도록 만든 '춤추는 언덕'도 보인다. 돌출된 유
리박스 안에는 '엉뚱기발 실험실'에서 디지털 장치를 조작
하는 아이들도 보이고, 그 옆으로 2층에서 바로 한 번에 미
끄러져 내려오는 미끄럼도 보인다.

안쪽으로 들어가면, 수많은 케이블선에 LED조명이 비춰

져서 비처럼 보이는 '알록달록 비'가 있고, 게임도 하면서
동시에 운동이 되는 아이템인 '뽀글뽀글 카페트'와 '두드
려 벽', '고고씽 카트바이크'도 인기가 높다. 게임 프로그램
인 '메이플스토리 던전'을 본따 만든 '요리조리 케이크'는
볼풀과 미끄럼으로 된 공간이라 무엇보다 아이들이 좋아
한다. 2층의 작은 책방이 있는 한쪽 벽면에는 높은 천장에
매달려 흔들리는 포대기같은 의자도 새로운 체험이다. 이
곳 '더놀자'는 부산문화콘텐츠콤플렉스 건물 2층에 있으
며, 미리 사전 예약을 해야 한다. www.thenollja.com

공간, 이미지를 남기다

해운대 속의 맨해튼

마린시티

위치 부산시 해운대구 우동 일대 전화 051-752-7300 디자이너 다니엘 리베스킨트(해운대 현대아이파크)·디스테파노앤파트너스(해운대 위브더제니스) 등 시공 현대산업개발(아이파크)·두산건설(제니스) 대지면적 42,478.10㎡(제니스) 연면적 523,175.954㎡(아이파크)·572,534.17㎡(제니스) 최고높이 72층/247m(아이파크), 80층/300m(제니스)

마린시티(marine city), 원래는 없던 땅이다. 바다를 매립하여 만들어진 인공의 뭍이다. 그러니 마린시티는 말 그대로 '바다도시' 혹은 '바다 위에 서 있는 도시'라는 이름이 크게 어색하지 않다. 인위적으로 만든 땅이다 보니 바다와 자연스럽게 만나지는 못하고 테트라포드(tetrapod, 4개의 뿔모양으로 생긴 해안구조물)에 지지된 콘크리트 옹벽으로 경계 지어져 있다. 옹벽 너머 바로 눈앞에 바다가 펼쳐져 있다. 어떤 날은 바다의 은빛 찬란함에 매료되지만, 바람이 잦은 날에는 일렁이는 파도가 두렵게 느껴지기도 한다.

마린시티 해안로에서는 정면으로 바다 한가운데 솟아 있는 오륙도를 볼 수 있다. 멋진 경관이다. 우측으로 눈을 돌리면 바다 위에 우뚝 선 광안대교 구조물 전체가 한눈에 들어온다. 부산의 오래된 상징물(오륙도)과 새로운 상징물(광안대교)을 하나의 시야각으로 동시에 관망할 수 있다. 부산의 오래된 상징물과 새로운 상징물을 하나의 시야각으로 동시에 확인할 수 있다. 그뿐 아니라 마린시티는 해

해운대 속 맨해튼, 마린시티

양도시의 낭만을 표상하는 요트 계류장을 바로 옆에 끼고 있으며, 그 반대쪽에는 부산의 새로운 관광지로 발돋움한 APEC회의장(누리마루)과 바다산책로를 가진 동백섬이 있다. 그야말로 해안 입지에서의 좌청룡 우백호랄 수 있는 환경조건을 갖추고 있다. 말이 나온 김에 남주작 북현무로는 멀리 보이는 이기대와 장산을 거명할 수 있지 않을까 싶다. 풍수지리학적으로야 말이 안되는 소리인지 모르나, 주변의 경관은 현대인들이 누구나 꿈꿀만한 이상적인 조건을 갖추고 있는 것만은 사실이다.

매력적인 이곳은 십여 년 전부터 고층 건물들이 하나둘 세워지기 시작하였다. 바다에 바로 면한 대지는 물론이거니와 후면의 대지에서는 빗긴 각도에서라도 바다를 볼 수 있도록 건물 디자인을 하였다. 우후죽순처럼 세워지더니 그 정점을 찍은 것이 최근에 입주가 시작된 현대아이파크아파트와 대우위브더제니스아파트다. 두 건물은 모두 세계적인 건축가(Dainel Libeskind / De Stefano+Partners)의 손을 거쳐 국내 건설업체의 시공기술력으로 지어졌다. 고층 아파트로는 국내에서는 그동안 볼 수 없었던 독특한 외관 디자인을 자랑하고 있으며, 높이 경쟁에 있어서도 한치의 양보가 없어 보인다. 하늘로 치솟은 수직의 건물들은 지역의 스카이라인을 순식간에 바꿔놓았다. '마린시티'라기보다는 오히려 '하늘도시(sky city)'라 부르는 것도 무방하리라 본다.

해운대 속 맨해튼, 마린시티

새로운 도시적 이미지

나는 매일 광안대교로 출퇴근을 한다. 바다 위를 가로지르는 다리 위에서 보는 이미지 중 항상 눈길을 끄는 것이 마린시티의 건물군이다. 특히 건물 전체를 커튼월(유리벽)로 마감한 초고층 아파트는 아침 햇살 때나 저녁 석양 때, 빛 반사에 의한 반짝임이 황홀해 보이기까지 한다. 은빛 바다의 아름다움만큼이나 하이테크한 건물의 미학은 도시민의 눈길을 사로잡기에 충분하다. 70~80층(지상250~300m 높이)의 유리타워는 높이로서의 가치뿐만 아니라 중첩된 이미지에 의한 시각적 풍부함을 구축하고 있다.(하지만, 유리면에 반사된 두 개의 태양으로 인해 입주자들은 불편함을 호소하는 것이 현실이니, 아이러니하다.)

마린시티의 도시적 이미지를 다른 각도에서 보고 싶다면 동백섬 누리마루 앞 잔디공원으로 가야 한다. 바다로 돌출되어 나온 매립지 전체를 건너편에 서서 조망할 수가 있다. 병풍처럼 펼쳐진 고층건물들은 마치 쇼케이스와 같이 각기 다른 품새를 뽐낸다. 누리마루를 방문한 국내외 관광객들에게 역시 바다와 어우러진 빌딩숲의 광경은 또 하나의 구경거리가 된다. 야간에 건물마다 불빛이 들어오고, 멀리 광안대교에도 경관조명이 켜지면 홍콩의 야경이 부럽지 않은 장면을 연출한다. 그래서 이곳은 경관사진작가들에게는 최고의 출사 장소 중 하나로 알려져 있다.

저런 곳에 과연 어떤 분들이 거주하시나 하며 시샘이 나기도 하지만, 부산에도 이런 도시경관 하나 있는 것이 참 다행이라는 생각이 든다. 이런 도시 이미지를 함께 공유하며 살아가고 있다는 점만으로도 왠지 모를 뿌듯함이 느

껴진다. 부산의 지역성을 논하면서 바다나 수변공간에 대한 것을 빼놓고 말할 수 있을까. 수변공간의 이미지는 현대도시의 정체성을 형성시켜 주는 주요한 요소들 중의 하나임에 틀림없다. 바다와 접한 구역의 고층건물들이 연출하는 도시 이미지는 세련미와 활력을 불어 넣어준다. 마린시티가 만들어낸 새로운 도시적 이미지를 보다 확대하여 광안리에서 해운대 달맞이언덕까지의 수변공간을 더욱 다양하고 매력적인 환경으로 재구조화할 필요가 있으리라 생각한다.

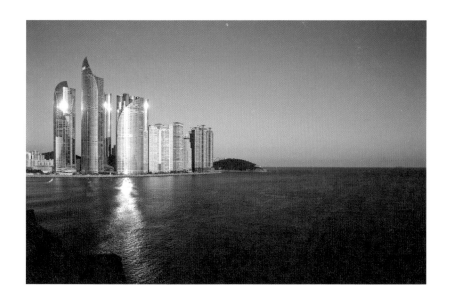

해운대 속 맨해튼, 마린시티

공간, 이미지를 남기다 286

해운대 속 맨해튼, 마린시티

팬트하우스에 올라

견학할 기회가 있어 아이파크 팬트하우스를 둘러보았다. 마천루 주거공간의 최상층에 오르니 전면창으로 보이는 것은 온통 하늘과 바다. 그야말로 높은 산 정상에서 아래 세상을 내려다보는 기분이었다. 창 가까이에 서니 광안대교와 광안리 바닷가, 그리고 후면으로는 센텀시티와 멀리 부산 전역이 조망된다. 바다와 만나는 수영강이 보이고, 시내에 솟은 산들도 보인다. 그 사이로 빼곡히 들어찬 집들과 건물들, 그리고 개미만한 크기로 바삐 지나다니는 차들도 보인다. 그 속에 나도 살고 있고, 하루의 고뇌를 안고 살고 있는 우리의 이웃들이 있다. 흔히 볼 수 없는 조망에 창밖을 내다보느라 실내 주거공간의 특징에 대해서는 딱히 감흥을 느끼지도 못했다.

인테리어공사를 진행하는 업체에 부탁을 하여 위브더제니스의 팬트하우스도 둘러보게 되었다. 이곳에서는 서산으로 지는 해를 파노라마처럼 볼 수 있었다. 그리고 시내에 가로등이 켜지고 멀리 해운대신시가지가 한 눈에 조망되었다. 역시나 주거공간 내부는 대충대충 보고, 발아래 펼쳐진 장관에 매료되었다. 이같은 조망을 매일같이 보

며 사는 사람들은 어떤 기분일까. 세상을 모두 소유한 듯
한 기분일까.

조망은 시각적 이미지에 대한 욕구일 것이며, 그 욕구의 충
족 정도에 따라 소유감이 달라질 것이다. 아래층으로 내려
갈수록 조망권은 미시적 혹은 근거리로 바뀔 것이고, 그만
큼 분양가가 떨어지는 것이 현대 주거공간에 대한 소비 논
리이다. 바꿔 말하면, 조망에 대한 욕구는 이미지의 질과
관련하여 가격이 책정되는 것이고, 결국 이미지의 소유 정
도가 부의 척도라고 말할 수 있겠다. 이런 소비 패턴에 익
숙한 이들은 이미지의 소유 정도에 따라 만족감(행복감)이
달라진다고 믿는다. 그래서 어떤 이들은 꼭 이 곳으로 이
사 와야 할 당위성은 없다 하더라도 행복지수의 상대적 박
탈감을 느끼지 않기 위해서 입주하는 이들도 꽤나 있는
것 같다. 마치 원탁의 기사처럼 공동의 부 주위에 앉아 있
을 때 행복감을 느끼게 되는 것이다. 많게는 기십억을 들
여 삶의 현장을 옮겨 온 이들에게, 이미지 소유 이외의 진
정한 행복감을 누릴 수 있기 위해서는 복제된 공간에 보다
자연친화적이며, 인간미 넘치는 주거환경과 단지환경이 조
성되어야 할 것이다.

해운대 속 맨해튼, 마린시티

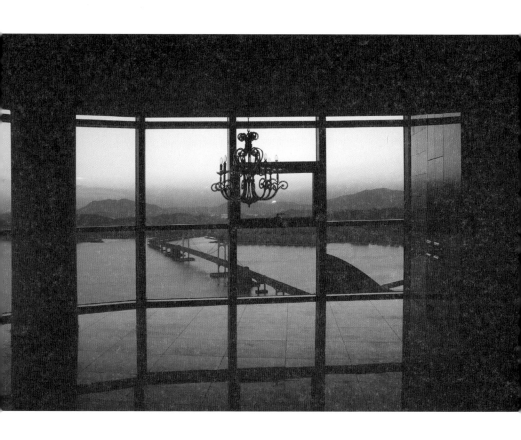

해운대 속 맨해튼, 마린시티

노천카페에서

마린시티가 만들고 있는 또 하나의 매력적인 이미지는 고층건물의 1, 2층에 자리잡은 분위기 좋은 레스토랑과 카페들이다. 전면으로 바다 외에는 보이는 것이 없기에 식사하거나 차를 마시는 내내 시각적 개방감이 좋다. 시시때때로 다른 색과 느낌을 전달하는 바다의 일렁임은 잠시 기분을 리프레시(refresh)하기에 적합한 것 같다. 1층의 경우 차로면보다 2m 가량 높은 지대이기에 차량이 지나는 것도 그렇게 눈에 거슬리지 않는다. 따뜻한 날에는 어닝(awning)이 펼쳐진 외부 테라스에서 시간을 보내는 것도 낭만적이다. 모던한 인테리어로 된 매장의 분위기에 더하여 꽃길과 예쁜 장식으로 된 외부공간은 유럽 여느 광장의 자유분방함 못지않다. 그래서인지 세련된 옷차림의 고객들 사이로 외국인들도 간간이 눈에 띈다.

그런데 아쉬운 점이 있다면, 낭만적인 식음공간이 너무 짧은 구간에 집중되어 있다는 점이다. 차로 접근하여 잠깐 머물렀다가 다시 차로 돌아가 버리는 정도밖에 되지 않는다. 보행의 즐거움을 누리기에는 상권의 연속성이 없고, 차로에 의해 모두 단절되어 있다. 거기에다가 바다로의 접근성에 대한 배려도 전혀 없다. 옹벽은 회색 콘크리트 상태 그대로이며, 보행과는 전혀 상관없이 구조물 자체로만 존재한다. 일차적으로야 해일을 대비한 방어적 목적이 크겠지만, 잘만 디자인한다면 바다와 접하는 가장자리에 대한 활용성을 더욱 높일 수 있을 것이다.

우리는 모두 이미지를 쫓고 있다. 이미지에 반하고, 이미지를 소비하고, 이미지를 누린다. 하지만 일순간 허망하게 사라지고 마는 이미지가 아니라, 인간에 대한 배려가 반영된 이미지가 공간에 남겨지기를 바란다. 바다의 무한한 수평성와 빌딩숲의 수직성이 만나는 이곳 마린시티에 따뜻한 정서의 이미지로 충만해지기를 기대한다. 그것이 곧 지역의 정체성이 되며, 21세기 도시의 경쟁력이 될 것이다.

해운대 속 맨해튼, 마린시티

66

바다 건너편에서 보는 마린시티는 참으로 멋있다.
수면 위에 우뚝 솟은 일련의 건물군들이
제각각 다른 형상으로 진열되어 있다.
반대로 마린시티에서 내다보는 바다와 도시 지형의 모습 또한
참으로 멋있다. 하지만 초고층 빌딩들 사이로
세차게 몰아치는 골바람은 정신을 혼미하게 만든다.
개별 단지 내부를 제외한 나머지 길의 회색 찬란함도
좀 부담스럽긴 하다.

99

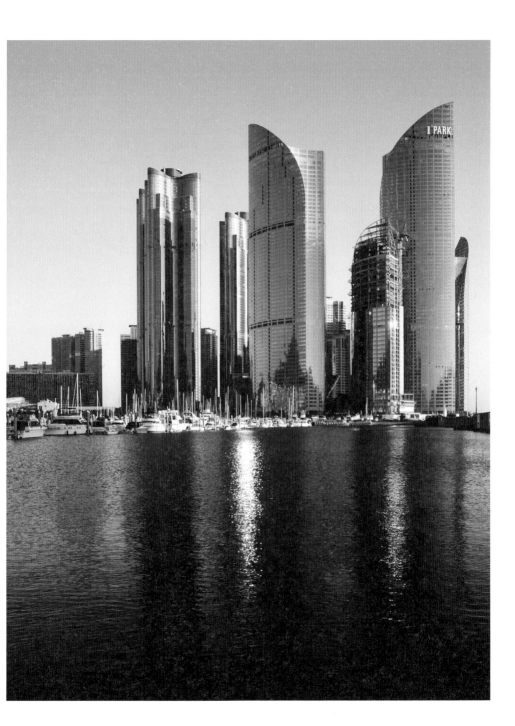

space ^ tour ^ tips

상가거리 _ 마린시티의 매력을 가장 손쉽게 느낄 수 있는 곳은 방파제 앞 상가거리이다. 유럽풍의 카페와 레스토랑이 이어지고, 그 앞으로 잔디와 화단을 꾸며놓아 낭만적으로 보인다. 가끔 바다에 떠 있는 하얀 요트와 멀리 광안대교, 오륙도까지 오브랩되어 부산의 아이콘을 한눈에 볼 수 있다.

아파트 옥외 _ 차를 두고 도보로 이 지역의 아파트들을 방문해보는 것도 하나의 볼거리다. 각 아파트마다 꾸며놓은 옥외 공간의 조경과 수공간, 조형물, 어린이 놀이시설 등은 하나의 작은 쌈지공원과 같다. 거기서 높다랗게 솟은 건물도 구경하고, 다니는 사람들도 구경한다.

원경 _ 아무래도 마린시티는 블록 전체 모습을 볼 수 있는 원경이 멋지다. 광안리 삼익비치아파트 앞 조깅도로에서 광안대교와 겹쳐진 원경이 보인다. 이기대 섶자리에서는 광안대교, 달맞이언덕과 어우러진 원경을 볼 수 있다. 요트를 타고 바다에서 보는 뷰는 환상적이다.

해운대 속 맨해튼, 마린시티

언저리 플레이스

클라우드32
–

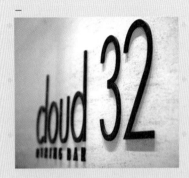

〈클라우드32〉는 이 책의 집필 계기가 되었던 장소다. 부산
에도 이만큼 디자인이 잘된 공간이 있구나 싶었다. 바다와
도시 야경을 바라보는 조망의 즐거움은 물론이거니와, 실
내 공간이 주는 세련미는 사람의 기분을 상승시키기에 충
분했다. 마감재료와 색감, 가구배치는 상당히 절제되어 있
지만, 공간 자체는 매우 풍성하게 느껴진다. 개방된 바(bar)
주방에서의 딸각거림도 좋고, 가끔 연주되는 피아노의 소
리는 높은 천장까지 가득 메워 공명한다. 입구의 와인셀
러도, 천장에서 길게 내려 매달린 초의 소품 배열도, 화장
실 디테일마저 디자인 내공이 떨어지지 않고 격조를 유지
하고 있다.

창가자리 한쪽으로는 해운대 해변이, 다른 쪽은 광안대교
의 불빛이 낭만적으로 보이는 이곳, 부산의 가장 로맨틱
한 데이트 장소 중 하나로 추천할 만하다. 이탈리아식 정
식 요리를 메인으로 식사가 가능하고, 색다른 안주를 곁들
인 가벼운 술자리로도 무방하다. 클라우드32는 마린시티
에 위치한 한화리조트 32층 스카이라운지이며, 문의전화
는 051-749-5320이다.

언저리 플레이스

SSG 푸드마켓 & 더프리미엄 아울렛

—

마린시티에는 괜찮은 공간들이 속속 들어서고 있다. 방파
제 건너편 상가건물에 바다를 대면하는 멋쟁이 식음공간
들로는, 수제 버거로 유명한 〈크라제버거〉, 분위기 좋은
이탈리안 레스토랑 〈베네치아〉와 〈테라스〉, 중식 전문점
인 〈꽁시꽁시〉 등이 있다. 헤어디자인숍으로는 〈이경민포
레〉나 〈라뷰티코어〉도 내부가 세련되었다. 조금 안쪽 블록
으로 들어가 보면, 최근에 새로 입주한 초고층 최고급 아
파트인 〈현대아이파크〉와 〈두산위브더제니스〉의 상가에
도 고급성향의 숍들이 하나둘 자리를 잡고 있다.

우선 제니스 상가인 〈제니스스퀘어〉에는 〈더프리미엄 아
울렛〉이 입주해 있다. 조르지오 아르마니, 돌체엔가바나,
멀버리, 페레가모, 입생로랑, 버버리, 프라다, 펜디, 크리츠
챤 디올, 구찌 등 세계적인 명품 브랜드숍이 밀집되어 있
다. 콘셉트에 맞춰 유럽 명품 거리를 연상케 하는 환경을
조성해 놓고 있으며, 유통단계의 슬림화로 백화점에서 판
매되는 것보다 저렴한 가격으로 구입이 가능하다고 한다.
제니스스퀘어에 있는 또 하나의 특색 있는 공간은 찜질방
겸 스파인 〈스파마린〉이다. 넓고 럭셔리한 분위기의 여유
로운 쉼을 추구하는 이들에게 안성맞춤인 장소다. 스파랜

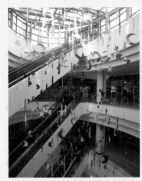

드와 비교해 우세한 점을 꼽으라고 한다면, 어깨, 하체, 상
체, 전신, 릴렉스 등 코스별로 즐길 수 있는 바데풀이 훨씬
잘 구축되어 있다는 점이다.

아이파크 상가에서 한 번 구경해 볼만한 공간은 〈SSG 푸
드마켓〉이다. 신세계그룹에서 운영하는 새로운 형식의 프
리미엄 슈퍼마켓으로, 기존의 마트들과는 머천다이징(mer-
chandising)과 디자인(VMD)에서 차별화를 꾀하였다. 아는 사
람들은 뉴욕의 첼시마켓, 런던 보로마켓, 파리의 봉막쉐와
비교하여 말한다. SSG 푸드마켓의 특징은 흔히 볼 수 있는
마트처럼 뻥 뚫린 구조가 아니라, 방에서 방으로 연결되는
구조라서 처음 접한 이들은 어색하게 느낀다. 품목별로 구
역이 나누어진 각 방들은 하나하나 조금씩 분위기를 달리
주었으며, 친근한 분위기 속에 자꾸 안으로 끌려 들어가는
느낌을 받게 된다. 가격대는 약간 비싸긴 하지만 보지 못하
던 식재료들과 신선도에 있어서는 뛰어나 보인다.

언저리 플레이스

누리마루 APEC하우스와 동백공원
—

부산의 사진 출사 장소로 최고를 꼽자면, 모르긴 해도 마린시티 건너편 동백섬 내의 누리마루 주차장이 아닌가 싶다. 마린시티의 마천루 스카이라인과 멀리 광안대교가 한 프레임에 포착되며, 바다에 반영된 이미지가 셔터를 누르기만 하면 작품이 되는 곳이다. 낮에 해무가 껴 있을 때는 묘한 분위기가 연출되며, 나열된 고층빌딩의 불빛이 켜지는 야간에는 환상적인 분위기가 된다. 멋진 광경을 또 다른 각도에서 보기 위해 동백공원 안으로 들어가서 등대가 있는 전망 데크에서 바라보는 뷰포인트 역시 예술이다.

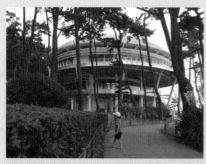 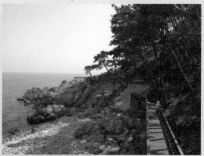

동백섬은 요즘 산책하기 좋도록 잘 개발되어 있다. 동백섬 한 바퀴를 돌아 나오는 데 대략 30분가량 소요되는 기분 좋은 산책코스다. 해운대를 처음 온 외지인들에게는 웨스틴조선비치호텔 앞쪽 바위 사이로 연결된 목재 데크길이 더 매력적일 것이다. 동백섬이 더욱 유명하게 된 것은 지난 2005년 APEC(아시아 태평양경제협력체) 정상회의를 개최하고 난 뒤다. 그때 주행사장 용도로 건립되었던 〈누리마루 APEC하우스〉(051-744-3140)는 현재 일반에 무료로 개방하고 있어, 국내외 많은 관광객들의 필수 방문지가 되고 있다. 한국 전통정자를 모티브로 하여 디자인된 이 건물은 동백섬 끝자락에 있어 오랜 세월 사람의 손을 타지 않던 장소에 세워졌다. 그렇다보니 바다와 어우러진 건물과 주변의 해송들은 너무나도 별천지 세상 같다. 그곳에 가면, 잔디에 뛰어다니는 토끼 가족과 갯바위로 나가 물질하는 해녀를 보는 것도 의외의 재미다.

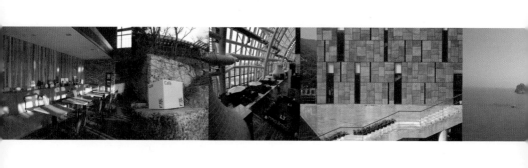

에필로그 혹은 에피소드

연구실로 전화가 한 통 왔다. 생면부지의 독자로부터. 우연히 글을 보게 되었다고. 그러면서 본인은 오륙도가원을 직접 설계한 경희대 정재헌 교수라 한다. 뜨끔했다. 디자이너에게 직접 인터뷰를 하지 않고 그냥 보이는 대로, 느끼는 대로 적은 글들이라 내 글에 혹 오류가 없을까 하는 우려를 늘 하고 있던 차다. 야단 들을 자세로 귀를 기울였다.

그런데 의외로 글이 좋았다고 운을 떼신다. 그 틈을 놓치지 않고 너스레를 떨었다. 부산에 이런 공간을 만나게 되어 너무 반가웠다고. 지형을 너무 잘 살렸고, 과하지 않은 디자인이 주변 환경과 너무 잘 어울린다고. 혹 준비된 훈계의 멘트를 누그러뜨리기라도 할 요량으로 작품의 우수성을 칭찬했다. 일부러 포장해서 말한 것이라기보다는 실제 이 공간을 처음 만났을 때의 느낌이 그러했었다.

자신이 의도한 디자인을 누군가 나름의 관점으로 읽어내려 한 것에 대해 내심 반가웠을테다. 그리고 한편으로는 마저 표현되지 않은 부분에 대해서는 아쉬운 마음도 있었을 것이다. 그래서 용기내어 전화했을거라 추측하며 그의 말에 경청하기 시작했다.

> 애초에 이 땅은 옹벽과 낭떠러지로 되어 있었고, 탱크로리들
> 이 나뒹굴고 있었어요. 건축물을 지어 올리는 것보다 더 어
> 려웠던 작업이 상처난 땅을 복원하는 것이었죠. 이 지역을
> 백운포라 부르는데, 이곳의 고요함과 편안함을 살려야겠다
> 싶었어요. 전면에 펼쳐진 앞바다와 어우러지게 지형을 만져
> 서 새로운 풍경으로 바꿔놓았죠. 인공적인 측면이 가미되긴
> 했지만, 건축보다 더 중요한 것이 기존 지형에 대한 존중이고
> 잠재된 특성을 살려내는 것이라고 생각했어요. 그런 위에 건
> 축물은 환경과의 밸런스를 잘 잡아 앉히기만 하면 되는거죠.
> 오륙도가원에서 가장 신경 쓴 것이 바로 그 부분이었어요.

이 말을 하고 싶은 던 게다. 내 글에 언급되지 않았던 지형
조성의 과정에 대해 들려주고 싶었던 것 같다. 다 만들어진
상태의 건물만 보고 감탄했으니, 이전의 지형 상태에 대해
서는 나로서는 알 리가 없었다. 실제로 건물이 지어지기 전
에도 그 주변에 갈 일이 여러 번 있었지만, 어떻게 갑자기
이런 장소가 만들어질 수 있었는가 의아해 했었다. 전혀 눈
에 들어오지 않던 땅을 찾아내어 새로운 풍경을 만드는 작
업을 했으니, 건물을 구축하는 과정보다 지형 조성의 과정
이 더 힘겹고도 소중한 기억일 수 있을 것이다.

고마웠다. 모르고 지나갈 수 있는 사실을 알려주기 위해
손수 전화를 주시니. 그만큼 자신의 디자인에 대한 애착
이 크다는 것을 방증한다. 그래서 마지막으로 다시 설레
발을 쳤다. 가능하시다면 이런 좋은 작품을 더 많이 하시
라고. 특히 우리 부산지역에. 은근한 칭찬에 고무된 정 교
수는 최근에 하였던 작품에 대해 안내하며, 자신의 블로
그에 대한 정보까지 깨알같은 정보를 흘려주신다. ㅋㅋ 즐
거운 일이다. 좋은 것을 만들고, 그것을 읽어내고, 서로 공
유하는 과정을 통해 문화적 기운이 깊어지고 넓어짐을 느
끼게 된다. 이런 건설적 발전이 앞으로도 더욱 더 많아지
기를 희망한다.

명품공간의
디자이너 소개

—

이제 우리도 우수한 디자인에 대해서는 디자이너의 가치를
존중하는 수준 높은 마인드가 필요하다. 좋은 디자이너에
대해 인식을 하게 될 때, 더욱 양질의 디자인이 계속 개발될
것이고, 그로 인해 우리가 사는 환경과 도시는 더욱 아름답
고 가치지향적으로 바뀌어 가게 될 것이다.

프로필, 사진, 평면도 등 자료를 제공해주신
디자이너분들께 감사드립니다.(차례순)

Hip Place 01
엘올리브

고 성 호

영국 런던예술대학 대학원에서 석사 졸업하였다. 2006년에 한국실내건축가협회 '황금스케일상'을 수상하였고, 2007년에는 한국디자인진흥원 'good design' 건축부문 우수디자인에 선정되었다. 2009년에 제11회 대한민국디자인 대상 공로부문(개인) 국무총리 표창장을 수상하였다. 현재 (주)PDM파트너스 대표이사를 맡고 있다. 서울대학교 미술대학 대학원 초빙교수(2010~2011), 제10회 세계지식포럼 디자인부분 Speaker, 대한주택공사 디자인 자문위원, 디자인코리아 국회포럼 특별위원, 사단법인 한국공공디자인학회 감사, 서울특별시 디자인 서울 포럼위원을 역임하였다.

Hip Place 03
스파랜드

유키오 하시모토 Hashimoto Yukio

유키오 하시모토는 최고의 일본인 인테리어 디자이너다. 그의 작품은 미학적일 뿐 아니라, 빛을 혁신적으로 사용하고 있다. 세상을 빛나게 하는 그의 작품은 많은 국제 대회에서 우승하였다. 전 세계에 100여 개의 호텔을 설계했으며 그의 작품에는 문화, 전통과 미래가 배어 있다. 《The Design World of Hashimoto Yukio》의 저자인 그는 인테리어 디자인 마스터로서 그만의 독창적인 설계 개념과 디자인 철학을 높이 평가받고 있다. 그는 사람을 위한 디자인을 정확하게 이해하고 있는 디자이너다.

Hip Place 04
구덕교회

승 효 상

1952년생. 서울대학교를 졸업하고 비엔나 공과대학에서 수학했다. 15년간의 김수근 문하를 거쳐 1989년 이로재(履露齋)를 개설한 그는, 한국 건축계에 신선한 바람을 일으킨 "4.3그룹"의 일원이었으며, 새로운 건축교육을 모색하고자 "서울건축학교"를 설립하는데 참가하기도 했다.

저서로는 '빈자의 미학(1996 미건사)'과, '지혜의 도시/지혜의건축(1999 서울포럼)', '건축,사유의기호(2004 돌베개)', '지문(2009 열화당)', '노무현의 무덤/스스로 추방된 자들을 위한 풍경(2010 눌와)' 등이 있다.

1998년 북 런던대학의 객원교수를 역임하고 서울대학교에 출강했으며, 한국예술종합학교에서 가르친 바 있다. 20세기를 주도한 서구 문명에 대한 비판에서 출발한 '빈자의 미학'이라는 주제를 그의 건축의 중심에 두고 작업하면서, "김수근문화상", "한국건축문화대상" 등 여러 건축상을 수상하였다. 파주출판도시의 코디네이터로 새로운 도시 건설을 지휘하던 그에게 미국건축가협회는 Honorary Fellowship을 수여하였으며, 건축가로는 최초로, 국립현대미술관에서 주관하는 '2002 올해의 작가'로 선정되어 '건축가 승효상 전'을 가졌다. 미국과 일본 유럽 각지에서 개인전 및 단체전을 가지면서 세계적 건축가로 발돋움한 그의 건축작업은 현재 중국 내의 왕성한 활동을 포함하여 아시아와 미국, 유럽에 걸쳐 있다. 한국정부는 그의 한국문화예술에 대한 공헌을 기려 2007년 그에게 "대한민국예술문화상"을 수여했으며, 2008년 베니스비엔날레 한국관 커미셔너를 거쳐 2011년에는 광주디자인비엔날레의 총감독으로 선임되었다.

Hip Place 05
오륙도가원

정 재 헌

성균관대학교와 파리 벨빌국립건축대학을 졸업했다. 1998년 이엔건축을 개소했고, 현재 경희대학교 건축학과 교수다. 2005년 제로원디자인센터로 서울시건축상, 2006년 우리노인병원 및 우리너싱홈으로 건축가협회상, 2009년 동백집으로 경기도건축상을 수상했으며, 2011년 오륙도가원으로 부산다운건축상을 수상했다. 주요 작품으로는 두물머리주택, 동검리주택단지, 전주자운당, 판교 요철동, 이인디자인사옥, 오륙도가원레스토랑 등이 있다.

Hip Place 07
클럽막툼

유 정 한

1961년 서울생으로 1987년 한양대 산업공학과를 졸업하고 디자인 설계사무소와 프리랜서로 실무 경험을 쌓다가 1992년 니드21을 설립했다. 1994년 국민대 디자인대학에 진학해 1996년 동대학원에서 석사학위를 취득했다. 1997년 혜화동주택으로 가인디자인그룹의 제1회 명가명인상, 1998년 카페 감으로 한국실내건축가협회 협회상, 2003년 JCD Design Award·KOSID Golden Scale Award, 2012년 AN NEWS 선정 올해를 빛낸 건축디자인 대상 등 다양한 수상 경력을 갖고 있다. 또한 1998년 김포대학 출강을 시작으로 홍익대 산업디자인학과, 경원대 실내건축학과 등에서 실내디자인을 강의하였으며 서울대학교 공간디자인학과에 출강하고 있다. 작품으로는 리차드프로헤어, 강포 북, 월화수한의원, 예당, 두산 위브오피스텔 unit설계, 부산 THE ANY HOTEL, 참존 도르숍, 일식당 라센다이, 화인한의원, 영조주택 unit설계, 느리게 걷기 대학로 등이 있다.

도시|202

영화의전당

최 윤 식

울프 디 프릭스 Wolf D. Prix

부산대학교 건축공학과를 졸업하고, 경성대학교 산업대학원 산업디자인과 석사학위를 취득했다. 주택 다섯 채를 엮어 만든 남구 대연동 '문화골목 (2008부산다운건축상 대상)'에 골목대장으로 활발한 활동을 하고 있으며, 현재는 경성대학교와 신라대학교 실내디자인학과, 동서대학교 산업디자인학과 겸임교수로 출강 중에 있다. 인테리어 및 리모델링 작업에 많은 경력을 갖고 있기도 하다. 주요작품으로는 누리마루 APEC 하우스 인테리어 및 에어부산 부산지사 인테리어, 부산시 남구 도서관 어린이자료실 설계·감리 등이 있다.

1942년 비엔나에서 출생. 쿱 힘멜브라우의 공동 설립자. 비엔나 공대, 런던건축협회, 로스앤젤레스의 남 캘리포니아 건축대학(SCI-Arc)에서 건축을 공부했다. 1993년 오스트리아, 비엔나의 응용미술대학 건축학과 교수로 임명, 2003년 이후 건축대학과 스튜디오 프릭스의 대표직을 맡았으며, 이 대학의 부총장직을 역임했다. 이후 런던건축협회와 하버드 대학, 로스앤젤레스의 SCI-Arc, 뉴욕의 컬럼비아 대학, UCLA 등에서 학생들을 가르쳤다. 아르헨티나 부에노스아이레스 팔레르모 대학에서 명예박사가 됐다. 2008년 건축의 이론과 실천에 대한 기여를 인정받아 'Jencks Award:Visions Built'상, 2009년 5월 뛰어난 업적에 대한 공로로 연방대통령 하인즈 피셔로부터 명예훈장을 받았다. 유럽 과학기술 아카데미와 빌딩컬처 자문위원회, 오스트리아 건축협회, 독일 건축가협회(BOA), 쿠바의 산타클라라 건축협회, 영국 건축학회(RIBA), 미국 건축학회(AIA), 이탈리아 건축협회의 회원이다. 2006년에는 제 10회 국제 베니스 비엔날레 전시회의 오스트리아 커미셔너로 활동했다.

마린시티의 현대아이파크

다니엘 리베스킨트 Daniel Libeskind

국제적인 건축 디자이너 다니엘 리베스킨트는
1946년 폴란드에서 태어났다. 그는 뛰어난 음악가
였으나 건축가가 되기 위해 음악을 포기했다. 입상
경력이 화려한 그는 베를린의 유대인 박물관, 덴버
미술관, 토론토의 로얄 온타리오 박물관, 드레스덴
의 군사 박물관, 그라운드 제로의 마스터플랜 등
세계적으로 잘 알려진 프로젝트에 참여해 왔다.
그는 건축영역을 확장시키기 위해서 철학, 예술,
문학, 음악에 관심을 갖고 연관성을 연구하였다.
그의 건축철학은, 건축물은 인식할 수 있는 인간
의 에너지와 함께 만들어지며 그것은 스스로가 만
들어내는 엄청난 문화적 정황을 이끌어낸다는 것
을 기본으로 한다. 그는 세계의 유수 대학에서 강
연을 하고 있고 뉴욕에서 비즈니스 파트너인 그의
아내 니나 리베스킨트와 살고 있다.

명품공간 위치도

1 _ 엘올리브 (p.28)
(부산시 수영구 망미동 207-8 ☎ 051-752-7300)

2 _ 조현화랑 (p.54)
(부산시 해운대구 중2동 1501-15 ☎ 051-747-8853)

3 _ 스파랜드 (p.80)
(부산시 해운대구 우동 1495
신세계백화점 센텀시티점 내 1~2층 ☎ 051-745-2900)

4 _ 구덕교회 (p.108)
(부산시 서구 서대신동3가 539 ☎ 051-255-1304)

5 _ 오륙도가원 (p.138)
(부산시 남구 용호동 894-55 ☎ 051-635-0707)

6 _ 인디고서원 (p.164)
(부산시 수영구 남천동 20-7 ☎ 051-628-2897)

7 _ 클럽막툼 (p.194)
(부산시 해운대구 중동 1124-6 코스모타워 지하1층
☎ 051-742-0770)

8 _ 도시202 (p.218)
(부산시 수영구 광안2동 202-2 ☎ 051-711-0010)

9 _ 영화의전당 (p.248)
(부산시 해운대구 우동 1467 ☎ 051-780-6000)

10 _ 마린시티 (p.278)
(부산시 해운대구 우동 일대)

알아두면 좋을
부산여행 가이드 웹주소

부산시공식블로그 http://blog.busan.go.kr

부산시여행정보 http://busantravel.net

부산문화관광블로그 http://blog.naver.com/utourbusan

부산시티투어 www.citytourbusan.com

부산관광컨벤션뷰로 www.busancvb.org

부산의료관광정보센터 www.bmtic.kr

부산햅스 www.busanhaps.com

관광가이드부산 http://www.tourguidebusan.com

해운대·송정해수욕장 http://sunnfun.haeundae.go.kr

안녕광안리 www.gwanganri.com

부산영상위원회 www.bfc.or.kr

부산국제영화제 www.biff.kr

부산불꽃축제 www.bff.or.kr

부산자갈치축제 http://www.ijagalchi.co.kr

개념미디어 바싹 http://bassak.co.kr

트립투부산 http://blog.naver.com/triptobusan

맛있는부산 http://cafe.daum.net/DeliciousBusan

부산을 100배 즐기자 http://cafe.naver.com/enjoybusan

도꾸다이의 여행과 맛집 http://www.cyworld.com/kim1468